徐悲鴻繪畫全集
目　錄

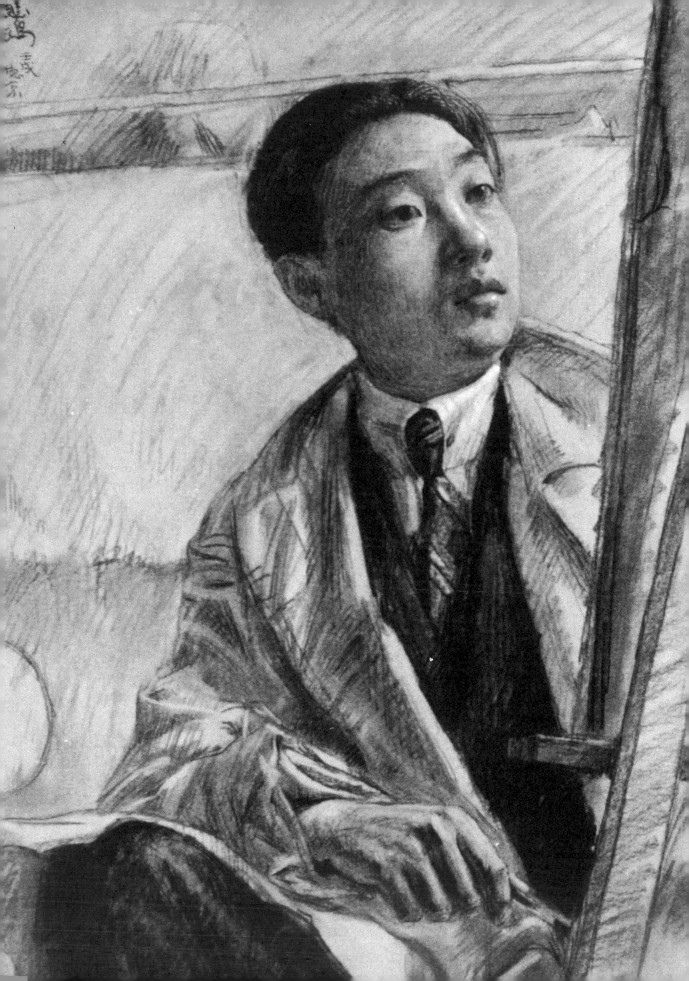

析論徐悲鴻的藝術 /陳傳席

中國近代影響巨大的畫家

在中國近代，徐悲鴻是影響最大的畫家。據一九九五年《美術家通訊》披露，在廣東調查的結果：知名度最高的畫家，第一是徐悲鴻，其次是齊白石。論影響，論知名度，在中國範圍內，真正能達到家喻戶曉的畫家，第一是徐悲鴻，第二是齊白石。現代畫家以及所有美術家，包括功力深厚，成就卓著的大家，其知名度基本上還限於美術界。齊白石在筆者心目中是十分崇高的，但齊白石的名氣大震，也有徐悲鴻的喻揚。徐悲鴻即使不論畫，也是一位錚錚人物，他是一位大教育家，也是美術組織家和國際美術活動家。

以上是就影響而論。就實際而論，中國藝術巨匠中最稱為全才的人物，也當首推徐悲鴻，他是近代中國繪畫的奠基人，又是中國寫實主義美術教育的奠基人。日本學者稱徐悲鴻是「中國近代繪畫之父」、「近代中國繪畫之祖」、「中國近代美術的曙光」（以上俱見日本讀賣新聞社出版的《徐悲鴻繪畫展》1988年），皆非過譽。日本學者說的「近代」，大概相當於我們說的「現代」，現代繪畫不同於以前那樣單一的、封閉式的，而是中西畫並行發展，且互相影響的。如是，則領導現代中國繪畫發展者，必是兼通中西的畫家。齊白石、黃賓虹等都是中國畫的一代大宗師，但他們不通西洋畫。中國的西畫家還沒有一代大宗師，畫得較好的如呂斯百（徐悲鴻的學生）、顏文樑等人，影響還不及徐悲鴻，而且他們在中國畫的領域內又幾乎沒有影響。劉海粟和徐悲鴻相比，劉沒有受過高等教育，沒有正式留學過，只是在徐悲鴻留歐八年回國後，才去歐洲考察一下藝術，劉基本上不會素描，油畫也遠不及徐踏實。論教育，劉的上海美專是私立，更無一套教學體系。徐任中央大學藝術系主任、北平藝專校長、中國美術學院院長、中央美術學院院長、中國美協主席，是美術界和美術教育界的領袖人物，且有一整套教學體系，堅定不移地實行寫實主義。

徐悲鴻的寫實主義影響了一代畫家，使中國人物畫產生了一個嶄新的局面，尤其使中國的繪畫藝術避免了西方殖民藝術的傾向。徐悲鴻的素描遠遠超過了當時在中國流行的蘇聯契斯恰闊夫的素描。當時因政治的因素，在中國建立了契斯恰闊夫素描體系，而未能建立徐悲鴻素描體系，實為一大失誤。徐悲鴻不僅精通國畫、油畫、素描，且國畫中花木、禽鳥、走獸、人物、山水，樣樣皆能。他的書法功底尤其深厚，詩文亦佳，在當時像這樣全

徐悲鴻　伯陽生六月　素描

才的、在繪畫的各科領域內都產生巨大影響的畫家，徐悲鴻是最傑出的一位，沒有第二人
能和他相比。

　　所以，我說徐悲鴻是中國現代影響最大的畫家。

　　下面，簡述一下徐悲鴻的生活道路和藝術道路，再評述他的藝術成就。

出生宜興

　　徐悲鴻（1895～1953），出生於江蘇省宜興縣屺亭橋鎮。宜興以產陶器聞名天下，素有
陶都之稱。明代，獨具特色的紫砂壺藝術也在此興起，紫砂壺上要寫字、題畫，所以，宜
興的文人畫家特多。徐悲鴻的父親徐達章（字成元）就是當地著名畫家，能詩文、擅書畫、
篆刻，因家境貧困，以賣畫鬻字為生。

　　當時晚清政府腐敗無能，清光緒二十年甲午（1894），中日戰爭爆發。次年簽訂中日馬
關條約，中國向日本割地賠款。徐悲鴻就在這一年農曆五月二十七日（西曆七月十九日）
誕生。

　　徐悲鴻原名壽康。從小就隨父參加農業勞動，替鄰人放牛。六歲時，跟隨父親讀書，對
繪畫產生了興趣。父親不讓他學畫，他卻偷偷地學，九歲那年，父親才開始教他每日臨摹
一幅吳友如的人物畫。徐悲鴻後來常說吳友如是他的啟蒙老師。

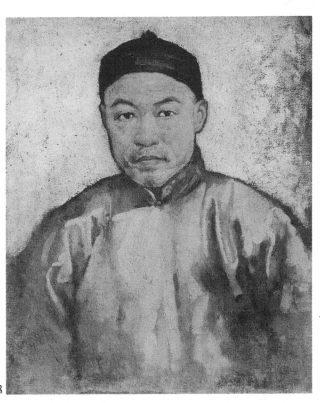

徐悲鴻　徐達章像　油畫　1928

　　徐悲鴻十三歲那年，宜興發大水，沖淹村莊，村民都逃往外鄉，徐悲鴻也隨父外出以賣畫為生，他的畫藝水準也大大提高。在和窮苦人民的接觸中，激發了他的憂國憂民情懷。

　　他積攢了一點錢，便想去上海尋找讀書機會。到了上海，卻到處碰壁，不得不返回家鄉。這時他的繪畫已在家鄉頗有名氣，他應聘在宜興彭城中學任圖畫教員。不久，父親因病去世，為了安葬父親，養活弟妹，他不得不借債，又在私立宜興女子中學附設女子初級師範班和私立始齊女子小學兼任圖畫教員。

　　為了謀求發展，一九一五年，徐悲鴻又到了上海，這一次，他真是「備嘗辛而盡苦茶」了，直到無法吃住。苦難能磨練一個人的意志，但過分苦難，也能泯滅一個志士的前程。在走投無路之時，他仰天長嘆，然後決心自殺以了卻一生。這時，上海商務印書館發行所職員黃警頑救了他，從此，他住在黃家，並在發行所內讀書，除了美術書外，他還讀完了林紓用文言文翻譯的外國小說。

　　黃還推薦徐悲鴻畫了體育掛圖一百多幅，到中華書局出版，得到三十元稿酬，這是他一生第一次靠賣畫得來的「巨額」收入。黃警頑又向辦審美畫館的高劍父、高奇峰兄弟推薦徐悲鴻，他用水彩畫了春夏秋冬四幅屏花鳥圖，又畫了兩幅月份牌仕女圖。高氏給他二十元錢。悲鴻又畫了大幅水墨鍾馗像、一幅素描觀音像，後者被印在《天下太平》一書的封面上。

　　當時上海有一位油畫家周湘（江蘇嘉定人），在徐家匯天主堂的土山灣油畫館工作，黃

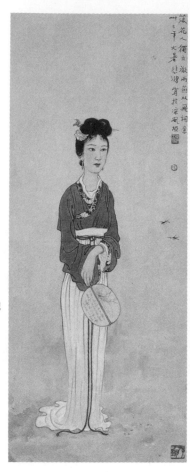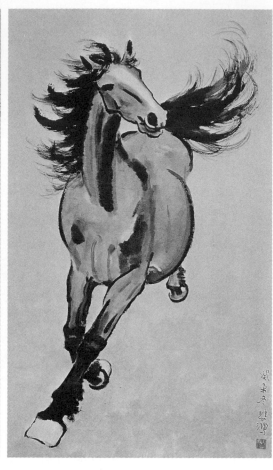

徐悲鴻　落花人獨立
水墨　1944（左）

徐悲鴻　奔馬（右）

警頑托人介紹並陪徐悲鴻登門拜訪。周湘十分讚賞徐悲鴻的畫，鼓勵他下苦功，還送他一套西洋畫冊。周湘曾留學國外，對外國的美術家和美術史很熟悉。徐悲鴻從他那裡學到不少知識，又觀賞了他的收藏品和他的作品，大開眼界，於是萌發了出國留學的念頭。

在黃警頑的幫助下，徐悲鴻曾教一位商人的兒子和幾個錢莊學徒學畫。後來遇到了大富商黃震之。黃震之一見徐悲鴻的畫，十分讚賞，決計幫助徐悲鴻成才。徐悲鴻便在黃震之主持的俱樂部「暇餘總會」的一間小房裡讀書畫畫，又到一家法文夜校去學習法文。

一九一五年底，黃震之經營生意失敗。徐悲鴻的生活又陷入困境。這時，他畫了一幅駿馬圖，寄給高劍父、高奇峰。高劍父回信中大加讚賞，說：「雖古之韓幹，無以過也。」徐悲鴻訴說自己的處境，希望得到他們的幫助，高劍父請他畫四幅仕女圖。徐悲鴻忍飢揮筆，畫完後，冒著大雪送去。回來時幾乎昏倒在路上。

一九一六年二月，徐悲鴻考入震旦大學法文系。黃震之、黃警頑二人贊助他學費和伙食費，徐悲鴻感激二人的扶助，改名「黃扶」。他努力學習，準備尋找機會去法國留學。緊張而刻苦的學習，使他忘記了一時的困苦。這時又收到仕女圖的稿費五十元，友人又為他找到課餘教畫的機會。從此，他擺脫了生活的窘境。

入學一月後，上海哈同花園附設的倉聖明智大學在報上徵求倉頡畫像。這個花園的主人哈同，猶太人，和中國女子羅迦陵結婚。夫妻倆經營房地產成爲巨富後，便造了一座豪華的花園，叫哈同花園。又聘請猶太人姬覺彌任總管，他們合議在園內辦了倉聖明智大學，他們覺得尊崇孔子還不夠，於是推出傳說的文字創始人倉頡。徐悲鴻根據古籍記載，畫了一身披樹葉、長髮垂肩、滿面鬚毛、遐下四目的巨人像，寄出應徵，得到哈同夫婦的讚賞。他們請徐悲鴻任大學美術教授兼哈同花園的美術指導，請他住進園內作畫，並答應日後贊助他赴法留學。哈同花園內設有廣倉學會，經常邀請名流學者來講學。康有爲亦在邀請之列，徐悲鴻得以和康有爲相識並拜康爲師。康有爲指導徐悲鴻學習書法，並和他談論繪畫，主張「鄙薄『四王』，推崇宋法，務求精深華妙，不取士大夫淺率平易之作」。這對徐悲鴻一生作畫都有重大影響，徐悲鴻又爲康有爲已故夫人何旃理和康的全家畫像，在康家又結識了一批名人，觀看了很多碑帖和珍貴圖書，因此在見識學問和書畫藝術等各方面大爲長進。

東渡日本

徐悲鴻一心想去法國留學。當時第一次世界大戰鏖戰正酣，上海至法國的航線中斷，徐悲鴻決定赴日本。到了日本，他一邊學日語，一邊考察日本繪畫藝術，奔走於各博物館以及收藏家之間，觀看藏畫，同時購買大量圖書。在東京半年，錢花光了，十一月間，只好返回上海。

徐悲鴻此時仍想赴法留學，康有爲幫他出主意，勸他先去北平，設法弄到一個官費留學名額。徐悲鴻到北平找到康的大弟子羅癭公、樊樊山、易實甫等三大名士，羅癭公寫信給教育總長傅增湘，傅答應等歐戰停止、中法通航，馬上派遣徐悲鴻以官費生資格去法國留學。

在北平，他透過朋友華林的介紹，去見北京大學校長蔡元培，蔡也頗賞識徐悲鴻，專門成立「畫法研究會」，聘徐悲鴻爲導師。從此，他在這裡畫畫和指導學生作畫，同時，等待去法留學的消息。

一九一八年十一月十一日，第一次世界大戰結束。中國教育部又將向國外派遣留學生，卻沒有徐悲鴻的名字。後經蔡元培疏通，傅增湘又爲他辦了官費留學。

留歐八年

一九一九年五月，徐悲鴻到達巴黎。巴黎號稱世界藝術的中心，博物館、美術館很多，歷代名家大師的作品琳瑯滿目。徐悲鴻觀賞研究，往往廢寢忘食。後又進入一家私立徐梁

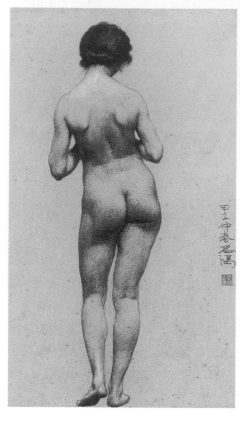

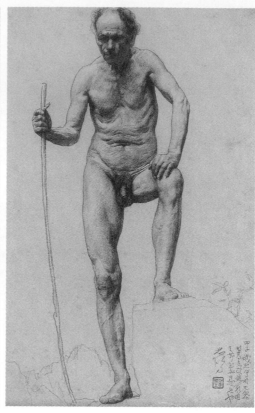

徐悲鴻
女人體習作
（女體背部）
炭筆、白粉筆
1924（左）

徐悲鴻　持棍老人
炭筆、白粉筆
1924（右）

畫院補習，很短時間內，他的西洋畫技法基本掌握。

　　一九二〇年春，徐悲鴻考入法國國立高等美術學校，名列前茅。先在素描班畫石膏像，素描成績達到規定的程度，就升入模特兒班去畫人體。人體畫達一定水準，再學油畫。他每天上午去校作畫，下午到朱利安畫院去畫模特兒。又到各大博物館去觀賞研究名畫佳作。回家途中，常繞道塞納河邊，到舊書畫店攤中搜求書畫。

　　徐悲鴻在校刻苦好學，博覽多識，很快就完成了石膏像素描和畫人體模特兒兩大階段。學校有許多大畫室，每室聘有一位名畫家教畫，畫室即冠以這位名畫家的名字。徐悲鴻選擇了該校校長、名師佛拉孟的畫室。除了學畫，還學理論如美術史、透視、解剖學等，考試及格，才能結業，徐悲鴻是中國學生中唯一通過理論考試的人。

　　徐悲鴻崇尚寫實畫風，當時巴黎的著名畫家達仰所作的寫實繪畫，最爲徐悲鴻所崇敬。經人介紹，他見到了達仰。從此，徐悲鴻便經常到達仰的畫室裡去畫畫。由於達仰的關係，徐悲鴻還認識了不少法國文化名人。徐悲鴻在達仰指導下，進步很快。同時他在佛拉孟畫室所畫的人體，也深受佛拉孟教授的稱讚，每次作畫競賽他總是名列前茅。

　　不過，徐悲鴻的生活十分艱苦，常常以麵包加涼水充飢，後來竟得了胃病。他往往胃越痛越要畫，專心作畫就忘記了痛苦。當時國內給留學生的官費時常停發，爲了生計，他曾爲法國書店出版的小說作插圖，也到蒙巴納斯區各畫院作畫，去羅浮宮臨摹名畫。他喜愛

畫馬,又常去馬場畫馬,並研究馬的解剖,或去動物園畫獅、虎等,積稿盈千。

在法國待了八年,這期間他到過德國、瑞士等國,於一九二七年秋學成回國。

回國建業

徐悲鴻回到上海,田漢便約他共同籌辦南國藝術學院。一九二八年一月,徐悲鴻任該院首屆美術系主任,三月,又兼任南京中央大學藝術系教授,往來兩地任教。四月又收到杭州國立藝術院聘書,因與院主持人藝術主張不同,未予接受。十月,徐悲鴻接受北平大學校長李石曾的聘請,出任藝術學院院長。到職後,他改革教學,貫徹寫實主義主張,從嚴考核教員。同年開始創作大幅油畫〈田橫五百士〉。次年又被聘為全國美術展覽會總務委員會常務委員。不久,北平大學發生學潮,加上黨務糾紛,徐悲鴻辭職回南京繼任中央大學藝術系教授。他反對荒誕畫風,起草中央美術會宣言,提倡寫實畫風,以中央大學藝術系為陣地,從事教育、創作,並向世界宣傳中國的藝術。

一九三三年一月,徐悲鴻攜帶中國名家繪畫赴歐洲巡迴展出。先到法國,畫展在巴黎引起轟動,徐悲鴻的畫特別受到讚揚,法國政府收購了他的畫。隨後,他又去布魯塞爾、柏林、法蘭克福舉辦個人畫展,在莫斯科、列寧格勒舉辦中國畫展,都引起巨大回響。他當時撰寫〈在全歐宣傳中國美術之經過〉一文中說:「吾此次出國舉行中國畫展,曾在法、

1933 年五月十日於巴黎中國畫展開幕,圖前戴帽者為法國教育部長,其左為徐悲鴻及顧維鈞。

1928 年攝於上海（右）

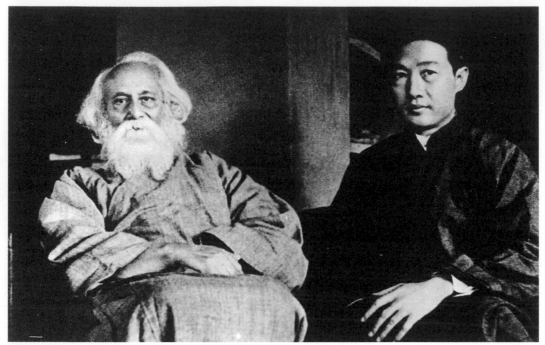

1940 年徐悲鴻和泰戈爾在印度國際大學合影

比、德、義、蘇展出七次，成立四處中國畫展覽室於各大博物院，總計因諸展而讚揚中國文化之文章達兩萬餘份。」回國後，仍任中央大學藝術系教授兼系主任，曾到四川和南寧、桂林、廣州、香港等地遊覽寫生。

抗日戰爭爆發，中央大學遷往重慶，徐悲鴻回校任教。一九三八年至一九四一年間，他去新加坡、馬來西亞、印度舉行個人畫展，並將畫展售畫時全部收入捐獻給國家，支持抗戰。在印度，受到著名詩人泰戈爾的歡迎，並為泰戈爾畫像。

一九四二年回國後在重慶籌辦中國美術學院，自任院長。抗戰勝利後，一九四六年八月任國立北平藝術專科學校校長，並任北平美術作家協會主席。次年支持並參加北平高等院校師生「反飢餓、反內戰」的活動。

一九四九年以後，徐悲鴻仍任藝專校長。一九四九年三月參加中國代表團去捷克斯洛伐克參加世界擁護和平大會，又到蘇聯參觀。回國後任全國美術工作者協會主席、中央美術學院院長。抗美援朝期間，徐悲鴻畫馬義賣捐獻，畫〈奔馬〉寄往朝鮮。

一九五三年九月二十三日，中國第二屆文藝工作者代表大會在北京（北平）召開，徐悲鴻任執行主席，因腦溢血搶救無效，於九月二十六日去世，享年五十八歲。安葬於北京八寶山革命公墓。中國政府在其故居建立徐悲鴻紀念館。「文革」後，由中央政府及國家最高領導人出面，又在北京新街口重新擴建更大的「徐悲鴻紀念館」。這是迄今為止，國家

為畫家建造的唯一一座紀念館。（其餘的畫家紀念館、美術館，皆為地方或個人建造。）

開創國畫新局面

徐悲鴻的畫跡留存於世者，僅北京的徐悲鴻紀念館就收藏了一千二百餘件。散落在世界各地的，無法統計。

徐悲鴻畫中國畫的時間不太長，大致可分為四個階段。其一是早年在家鄉時期；其二是二十一歲赴上海之後；其三是留法後期；其四是二十年代後期至五十年代初期。他的中國畫作品以三十年代至四十年代最多。他早期的作品以造型準確、刻畫細膩、逼真於物象為特徵。現存的〈諸老圖〉可作代表。圖中四位老人像，如攝影一般真切，松樹、溪水、山石雖以水彩畫成，但仍以逼真為原則。嚴格地說，這時候的畫還不算中國畫，而屬於水彩畫。一九一九年畫的〈三馬圖〉是為哈同花園總管姬覺彌而作，也是水彩畫。圖中三匹馬，三株松樹，細膩精確的程度更超過前者。這種水彩畫法，在他後來純正的中國畫中仍然會有顯現。如一九三〇年為行素所畫的〈馬〉，用的就是國畫線條加水彩顏色。〈月季花圖〉用的也是水彩畫法，但也摻入一些國畫用筆。

從一九一五年到上海，直至一九一九年初赴法前，這一階段的畫大部分還是早期鄉間作畫的延續，但更為精緻，更為深刻。他到上海、北京等地，致力於藝術的發展和改革，照相式的繪畫便不再是他發展的目標了。他又隨康有為等名人學習書法，接觸大量碑帖，線條功夫大有進步。同時他又受益於嶺南畫派的主要畫家，他的藝術主張諸如「寫實」也和嶺南畫派相契。他對嶺南派畫家十分推崇，在《中國今日之名畫家》中說：「高劍父之筆……

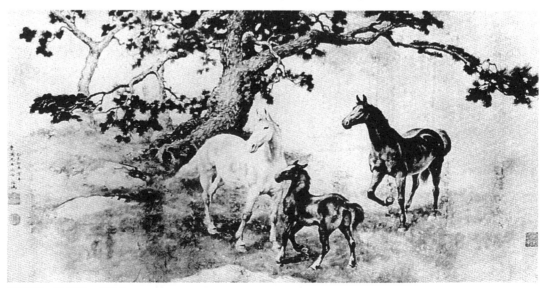

徐悲鴻　三馬圖　1919

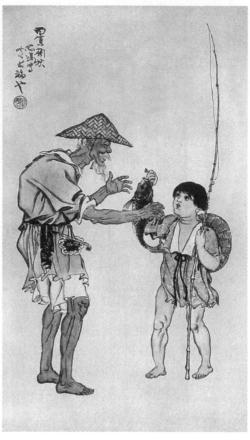

徐悲鴻
西山古松柏
1918（左）

徐悲鴻　漁父圖
1926（右）

足當近世名畫。」在《陳樹人畫展》中說：「陳樹人先生之成功，可謂爲世楷模。」他後
來畫的喜鵲、竹、松樹大多受陳樹人影響，畫的鷥、鵰等又受高劍父影響，而徐悲鴻的成
就卻超過他們。

　　一九一八年畫的〈西山古松柏圖〉，是他畫風略有改變時的一幅重要作品。畫松柏用線
條勾皴，而不用水彩渲染，用筆嚴謹實在。其背景、草地、遠山、天空仍用水彩畫法，可
看出他從水彩畫法中變化而並沒有完全改變的痕跡。同年爲楊仲子畫的〈歲寒三友圖〉，
較前又進了一步，圖中松竹梅，都是道地的中國傳統畫法，用筆瀟灑而有法度。總之，這
一階段，他的畫已開始擺脫民間審美趣味，走向中國畫高雅的藝術殿堂。

　　第三個階段，徐悲鴻赴法後，幾乎全部精力用於畫素描和油畫，只偶而畫些中國畫。如
他畫〈苦竹〉以自況：皆逸筆草草，不求其工。一九二六年秋，他畫〈漁父圖〉，第一次
把在法國學到的人體解剖和對人體結構理解的畫法用到中國畫中。凡表現人體結構和解剖
關係處，都用線條加以概括。可謂煥然一新。此畫法在中國畫史上也值得稱道。在徐悲鴻
之前畫人物畫，其裸露的胳膊和腿，很少有用線條刻畫其解剖關係。徐悲鴻以西畫法融入，
開一代的風氣。他的創作，實踐了他「古代之佳者守之，垂絕者繼之，不佳者改之，未足
者增之，西方畫之可採入者融之」的理論。他還說：「我學西畫就是爲了發展國畫。」從

他的中國畫作品可看出西畫的功底。不過，他的〈漁父圖〉仍是道地的中國畫，而不是用中國畫的工具畫西洋畫。後來徐悲鴻畫人物畫，大抵都是如此。

第四個階段，從二十年代後期到去世。這段時期，他的中國畫作品最多，他不停地嘗試，風格多樣，其中大部分人物畫是在〈漁父圖〉的基礎上發展的，也有一些作品變化較大。徐悲鴻是全能的畫家，人物、飛禽、走獸、山水、花木樣樣皆能，尤以走獸最精。

人物畫最能體現徐悲鴻「惟妙惟肖」的藝術主張。他於一九三〇年所作〈黃震之像〉，是他回國後所作人物畫中較佳的一幅。他對友人黃震之頗有深情，因藝術的真誠，畫中再現了黃的商人氣質：睿智的目光，狡黠的嘴唇，以至瘦削的面肌和纖長的手指，都表現了這位精明商人的特徵。從技法上看，他用細勁的線條勾勒，猶有任伯年遺意。這幅畫正是徐悲鴻「融入西法」、「惟妙惟肖」創立新國畫理論之實踐。

一九三一年畫的〈九方皋〉，更是他這時期的精品。畫中人物胳膊、腿，甚至上身多裸露，與古代人物畫迥然不同，以致當時一些守舊派畫家攻擊徐悲鴻破壞中國畫。這激怒了徐悲鴻，他後來乾脆提出「素描為一切造型藝術之基礎」的著名論點。在此之前，他已將自己的新中國畫進一步素描化了。一九四〇年，徐悲鴻創作〈愚公移山〉一圖，既保留了以前作品的長處，又以淡墨擦染，表現了人體上明暗凸凹的感覺，完全是借助素描手法，因而更加惟妙惟肖。同年，他畫的〈泰戈爾像〉、〈印度婦人像〉和一九四三年畫的〈李印泉像〉，都是進一步融入素描畫法而成的精品。他創造了具有時代新風尚的嶄新中國畫，影響了一個時代。徐悲鴻並非不能畫傳統的中國畫，一九四三年畫的〈二童圖〉，完全是傳統畫法，沒有融入素描法。衣紋線條轉折頓挫，粗細變化，表現了畫家作畫時的情緒，也表現了畫家渾樸雄厚的書法功力。不過這類作品已很少見。

徐悲鴻的粗線條畫法，如一九二九年畫的〈鍾馗飲酒圖〉，一九三八年畫的〈持扇鍾馗圖〉等，體現了他的另一種畫風。粗率之筆顯示出他的激情。他的細筆畫法，如一九四四年畫的〈日暮倚修竹〉、〈天寒翠袖薄〉、〈落花人獨立〉等，都近於傳統畫法中之工筆，

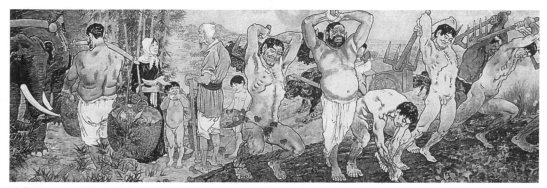

徐悲鴻　愚公移山　1940

基本上沒有西法，但其神形兼備，並具有現代感，時代氣息很濃，皆十分難得。

一洗萬古凡馬空

　　徐悲鴻畫馬尤著稱於世。評論家和畫家都認爲，徐悲鴻的中國畫中，以走獸飛禽畫成就最高，其中畫馬尤爲出色。他早年畫馬是水彩畫法，留法八年，未見他用中國畫法畫馬。但他畫了大量馬的速寫，研究和解剖過馬的肌肉骨骼等組織，進一步掌握了馬的內外造型結構。回國後，又用中國畫法畫馬。一九三〇年他爲行素畫的立馬，用中國畫的線條，西洋畫的色彩，水彩畫的筆意「三結合」，但不太成功，後來這種畫法就很少用了。〈九方皋〉的馬，便是完全的中國畫氣魄。他用帶有魏碑兼草隸的書法筆意勾寫馬的形體，再用大筆揮灑寫出馬尾、馬鬃，再用水墨渲染，有筆有墨，絕非西洋之法和水彩筆意。此後他畫馬全是些奔馳或站立的野馬，用線更加率易、流暢，有的更加粗健，用墨更爲瀟灑，體現出中國畫「寫」的精神。

　　徐悲鴻用大寫意法畫馬是前無古人的。中國畫馬從遠古時代就有，漢代畫像磚、畫像石上的馬頗見生動，然只見其大勢，不見細節和筆墨。在紙絹上畫馬，到唐代韓幹最爲精到，韓幹是用工筆法。用細勻如絲的線條勾勒，並用淡墨渲染。繼之宋李公麟、元趙孟頫、任仁發，以至明清畫家畫馬多是如此。清宮廷中西人郎世寧用西洋畫法畫馬，雖新奇一時，然終非道地的中國畫。古人畫馬多取靜態，徐悲鴻畫馬多取動態，尤其是他畫的奔馬，昂首天外，奔馳騰踏，有意氣風發、不可一世之概。悲鴻一生以「做人不可有傲氣，但不能沒傲骨」爲座右銘，他筆下的馬，正是他人格的寫照。加上畫上所題詩句，「秋風萬里頻回顧，認識當年舊戰場」，「哀鳴思戰鬥，迴立向蒼蒼」，更體現了他以馬寫志、詠物抒情的高尚的戰鬥精神。他在畫馬史上應有崇高的地位。杜甫詠曹霸畫馬：「一洗萬古凡馬空」，移讚徐悲鴻畫馬，尤爲貼切。

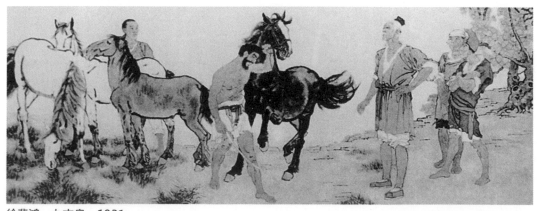

徐悲鴻　九方皋　1931

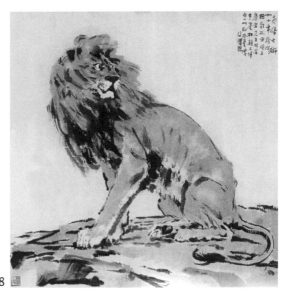

徐悲鴻　負傷之獅　1938

　　獅子也是徐悲鴻愛畫的題材之一。在列強侵凌中國之時，有人把中國比作「睡獅」，認爲一旦醒來，將震動世界。徐悲鴻畫的都是醒獅、飛躍之獅、負傷之獅、側目之獅，畫上題字如「危亡益亟，憤氣塞胸，寫此自遣」，「國難孔亟……聊抒憂懷」，尤見其畫獅之寓意。他畫的獅都神形畢肖，目光銳利，威猛不可一世，顯示出「獸中之王」的本色。其畫法風格大抵同於當時畫馬，只是他畫獅時，心情更加激動，用筆更加猛烈。尤其是畫雄獅的項毛，他用筆猛刷猛掃，頗有席捲千軍之勢。徐悲鴻畫獅雖不如他畫馬名氣大，但他畫獅的藝術水準絕不亞於畫馬。在中國繪畫史上，畫獅的作品十分少見，以畫獅成名家者幾乎沒有，只有佛教藝術中有少量獅子，現存大同龍門的雕塑和敦煌壁畫中尚可見一二，這些都出於民間藝人之手。徐悲鴻以天縱之才，無需假手於古人，他有深厚的造型功力、書法功底和筆墨基礎，因而，畫史上不曾有過的大寫意獅子，就由他獨創出來了。徐悲鴻畫獅，真可謂「古今獨步」。這也是他「直接師法造化」的理論實踐。

　　牛也是徐悲鴻常畫的題材。牧牛、浴牛、飲牛、水牛，都再現了他兒時之情愫，印度牛再現了他在印度所見。牛的脾性是溫和的，因而他畫牛時筆墨也較溫和，不像畫馬畫獅那樣情緒激烈。

　　徐悲鴻愛貓，家中養了很多貓，他畫貓真能傳神，雙目炯炯，栩栩如生，畫貓的各種動態都十分可愛。圖中也常寄託他的懷念或哀思，有時也題上一首詩，用以嘲諷那些尸位素餐的達官貴人。此外，他敢畫豬、松鼠、犬、鹿、虎、兔等等，都有形神兼備、惟妙惟肖的特點，用筆用墨十分生動灑脫。

　　他擅畫各種禽鳥，如鵝、雞、喜鵲、麻雀、八哥、鷹、鷺、鶴等，形象、動態皆從寫生中來，這在前人作品中是罕見的。畫禽鳥多配以花木。他也專畫花木，其中畫梅更有特色。他畫梅多骨幹繁枝繁花，不作疏枝寒花之狀。作骨幹，用大筆水墨濃淡暈寫，再以線條補寫而成，頗有氣勢。梅花以白色居多，紅色次之，都具有他個人獨特的風格。

　　徐悲鴻的山水畫不多，他在一九四八年〈復興中國藝術運動〉一文中說：「吾人努力之目的，第一以人爲主體，盡量以人的活動爲題材，而不分新舊；次則以寫生之走獸、花鳥爲畫材，以冀達到宋人水準，若山水亦力求不落古人窠臼：絕不陳列董其昌、王石谷派人造自來山水，先求一新的藝術生長，再求其蓬勃發揚……。」他完全不取傳統山水畫中的勾皴法，有時用水彩畫法，直接對景寫生，畫出來絕不同於常見的山水畫。畫山水，雖非所長，但也決不「摹寫四王、二石之糟粕」，也不「依賴古人之惰性，致失去會心造物之本能」（徐悲鴻〈當前中國之藝術問題〉）。他的畫總是以「直接師法造化」爲基本準則。這在山水畫到處是脫離現實、徒具形式，以摹寫代創作的畫風流行的時代，尤爲難能可貴。

素描：獨領風騷

　　徐悲鴻的素描、油畫、詩文、書法，都有相當高的成就。學者和畫家都公認他的素描造詣最高。這和他當年在法國留學期間的努力分不開。據了解，徐悲鴻的素描分散在各地的不算，僅北京現存素描作品，其中人體就有七百多件。艾中信《徐悲鴻研究》一書中所引吳作人回憶說，徐悲鴻的石膏寫生畫得非常「方」，早期的人體也很「方」，非常注意形體的大關係、大面、大體、大的結構和轉折。徐悲鴻在指導學生時常說：「寧方勿圓；寧拙勿巧、寧髒勿太乾淨。」徐悲鴻認爲素描寫生可以培養觀察、表現和審美三種能力。他

1931 年五月徐悲鴻與中央大學藝術科繪畫班畢業參觀團在天津合影。左起：2 蔣碧微、3 徐悲鴻、5 潘玉良、10 舌畫家黃二郎。（上）

徐悲鴻　自畫像　赭石灰精紙本　1925（左）

不主張一幅素描畫得時間太長，更反對細描細修，畫得猶如照片。那樣刻板而缺少激情的畫法，會使畫者麻木，損害視感的敏銳力，更會忽略對整體的把握，對以後進行油畫、國畫的創造都沒有什麼益處。而當時蘇聯契斯恰闊夫的素描教學法都是「細線刻描」。徐悲鴻不贊成這種教學方法。徐悲鴻的素描多用炭精筆，很少用鉛筆，造型準確而生動，注重虛實與結構，線面結合，面中有線，用筆瀟灑自然，格調高雅，絕非一般畫家所能及。

油畫：表現重大題材

徐悲鴻在歐洲學習時，畫油畫不如畫素描多，原因之一：徐悲鴻認為：「素描為一切造型藝術之基礎」，只有先學好素描，才能畫好油畫及其他繪畫；原因之二：畫素描比畫油畫要節省。他曾向寫實主義大師達仰學油畫，也常去法國和德國一些大博物館臨摹歐洲歷代名畫，特別是在巴黎國立高等美術學校校長、導師佛拉孟的畫室中學習受益更大，佛拉孟對他更有影響。這時畫的油畫也最好。現存〈男人體〉、〈裸婦〉、〈婦人像〉、〈簫聲〉、〈睡〉等，都是習作性的畫。可以看出他精確的素描功底，圖中的軀體都畫得十分精確，結構要點抓得很緊。色彩豐富中見統一，堅實中見雄渾，隨著光線和空間變化，色彩也有所變化，基調卻不變。因受環境和歐洲文化影響，他有歐洲油畫的情調。

回國後，他尚能保持在歐洲時的畫風，如〈陳散原像〉等。他雖然開始大量創作中國畫，但很多重大歷史題材，仍用油畫來表現，如〈田橫五百士〉、〈徯我后〉等大型創作，都是一九三○年前後完成的力作。田橫在秦末農民起義中自立為齊王，和漢王劉邦同是一支軍隊領袖。劉邦稱帝後，田橫恥於在劉邦前稱臣，因而自殺，其隨從及潛身海島的部下也都自殺。史家都讚揚這種氣節。徐悲鴻身處列強瓜分中國之時，對於少數國人喪失氣節，趨炎附勢，感到憤慨，於是便畫了這幅〈田橫五百士〉。畫中田橫，身穿紅袍，向留島的五百人告別。人物造型準確，神情或憂思，或哀嘆，或悲憤，或疑慮，皆生動如活。

〈徯我后〉畫於一九三○年至一九三三年間。內容是表現夏桀的殘暴統治，給人民帶來無窮的痛苦時，人民嚮往成湯，等待這位英明君主。畫中土地乾裂，老百姓衣不蔽體，個個骨瘦如柴，人們遙望天際，盼望天降大雨，使乾旱的大地得到復甦。創作此畫時，正是日本帝國主義侵佔我國東北，大片國土淪喪，中華民族處於危難之際，人們盼望英明的人物出來領導抗戰。畫家以古喻今，用心良苦。畫中人物造型結構都很緊實，用筆精確而不含糊，顯示了畫家雄厚的造型功底、解剖知識以及駕馭色彩的能力和敏銳的感覺。但這幅畫調子比〈田橫五百士〉更加灰暗，灰暗中又顯得冷逸。這也可能與他當時因家庭不和而產生的沮喪情緒有關。

徐悲鴻後期的油畫色彩愈趨於生、簡、單純，不像前期圓熟（不是技法的「熟」，而是

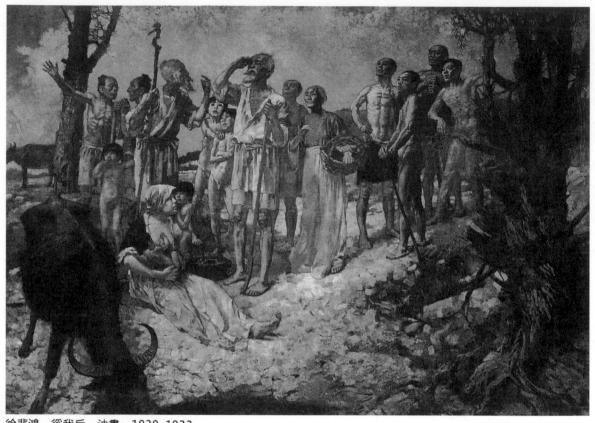

徐悲鴻　傒我后　油畫　1930-1933

色「熟」）渾厚。他前期油畫基調統一，油畫色彩顯得渾樸而有內涵；後期油畫色彩基調統一略弱於前，色彩顯得「生」而單純。這與他回國後以畫中國水墨畫爲主有關。中國畫用色基本上是固有色，調合也不像西洋畫那樣講究，久而久之，自然會把中國畫的用色習慣帶入油畫中去。這大抵是他後期油畫不若前期圓熟渾厚的原因。他晚年重建幸福美滿家庭，心情爽朗，畫面上也顯現出明亮爽明的情調，以前那種灰暗沮喪的色調完全消失了。

　　徐悲鴻留下了很多油畫傑作，他又是當時向國內學生傳授油畫技巧的重要畫家之一，因而，他在油畫史上以及油畫教育史上都有不可磨滅的地位。

詩文書法 ： 基礎雄厚

　　徐悲鴻能詩，他在少年時即打下了雄厚的國學基礎。他的詩注重比興，不僅形象生動，合於自然，比喻貼切，而且寓意深刻。如《題墨豬詩》：「少小也曾錐刺股，不徒白手走江湖。乞靈無著張皇甚，沐浴薰香畫墨豬。」又如《題雙貓圖詩》云：「顢頇最上策，渾沌貴天成。生小嬉憨慣，安危不動心。」很多名家畫上題詩往往是請人代作，而徐悲鴻的題畫詩卻從來不假手於他人。可以說，除齊白石之外，詩、書、畫三絕的高手，當時還無

徐悲鴻贈俞雲階　1938

人能超過徐悲鴻。

徐悲鴻的書法藝術爲畫名所掩。他受教於康有爲，酷愛六朝書法，尤在臨魏碑上下過苦功。他在自己收藏的一部六朝殘拓《積玉橋字》上跋曰：「北魏拙工勒石彌見天真。」他認真臨過《鄭文公碑》、《魏靈藏》、《爨龍顏碑》等等，其後又臨過《散氏盤》、《虢季子白盤銘文》、漢《子游殘石》等等。他對自商周甲骨文、鐘鼎文及漢魏碑志、造像字體、六朝碑帖、唐宋元明清墨跡，真草隸篆，無不研習，心摹手追。由於博採眾長，熔於一爐，他的字氣勢磅礡，魄力雄強，格調高雅，渾厚深沉，在同代畫家中鮮有能與之肩比者。

理論：開一代新畫風之綱領

一代繪畫領袖兼藝術大師，不可能沒有理論，他的理論也就是他藝術教育和開一代新畫風的綱領。徐悲鴻的繪畫理論，經人整理，約有百萬字，已有幾家出版社出版，包括他的書信，大多是談藝術。實踐是榜樣和師範的作用，理論是實踐的指導。正如徐悲鴻之師康有爲在他的《萬木草堂藏畫目》中總結道：「中國近世之畫，衰敗極矣，蓋由畫論之謬也。」這是對的。因而，改變繪畫衰落之局面，首先要有新的理論開道。和徐悲鴻同時或前後的有識之士，都意識到這一問題，他們奔走呼號，呼聲愈來愈激烈。

政治上「變法派」領袖人物康有爲力主中國畫要「變法」，他說：「吾國畫疏淺……此事亦當變法。」「革命派」的領袖人物陳獨秀力主「美術革命」，革命就是要打倒對方，因此他常用「打倒」一詞，他在〈美術革命〉一文中大談要「打倒」畫學正宗，「革王畫的命」。高劍父、高奇峰兄弟是「結合論」者，倡言繪畫要在技法和形式上「中西結合」。林風眠是「調合論」者，力主輸入西方畫法，以「調合吾人內部情緒上的需求。」金城是「國粹派」，在大總統徐世昌的支持下，力主保存國粹，拒絕西法。此外，還有「中西戀愛論」、「中西結婚論」、「混交論」等等。

徐悲鴻年輕時曾受康有爲影響，倡言「改良論」；自歐洲留學回國後，則獨持「寫實主

義」；後期則又更明確地主張「素描爲一切造型藝術之基礎」，「僅直接師法造化而已。」

他的提法雖在各個時期略有不同，但其精神意義，指導思想，卻是一以貫之的。徐悲鴻的理論最終取代了各派而執畫論牛耳，而且，產生了最實踐、最廣泛、最重大的影響。

徐悲鴻的《中國畫改良論》是一九一八年他任北京大學畫法研究會導師時寫的，文章一開始，他也和康有爲、陳獨秀等人同樣感嘆：

「中國畫學之頹敗，至今日已極矣。凡世界文明理無退化，獨中國之畫在今日，……民族之不振可慨也夫。夫何故而使畫學如此頹壞耶？曰：惟守舊；曰：唯失其學術獨立之地位……」

徐悲鴻和政治家們不同的是：因他是畫家，故而提出的中國畫改良之措施更爲具體周密，他爲自己的理論之主腦提出：

「古法之佳者守之，垂絕者繼之，不佳者改之，未足者增之，西方畫之可采入者融之。」

他用「守之」、「繼之」、「改之」、「增之」、「融之」五法，使中國畫完美起來，以改良因一味「守舊」而帶來的「頹壞」之狀況。

談到「學之獨立」，徐悲鴻認爲「中國畫尙爲文人之末技」，故未能獨立。康有爲等人也有這類看法。宋以前之畫家，則也爲文，但都努力把畫畫好，不會逸筆草草。那時候，文人業餘作畫，只作爲遊戲筆墨，非爲正宗。而元之後，文人墨戲反而成爲正宗，正規的畫反而被人視爲不瀟灑。中國畫遂成爲文人之末技。中國畫哪得不衰？

在「改良之方法」一節中，徐悲鴻認爲：「畫之目的，曰：惟妙惟肖。妙屬於美，肖屬於藝。故作物必須憑實寫，乃能惟肖。待心手相應之時，或無須憑實寫，而下筆未嘗違背真實景象，易以渾和生動逸雅之神致，而構成造化。偶然一現之新景象，乃至惟妙。然肖或不妙，未有妙而不肖者也。妙之不肖者，乃至有者也。故妙之肖爲尤難。故學畫者，宜摒棄抄襲古人之惡習（非謂盡棄其法），一一案現世已發明之術。形有不盡，色有不盡，態有不盡，趣有不盡，均深究之。」

「惟妙惟肖」、「摒棄抄襲古人之惡習」，是徐悲鴻一生堅持的重要主張。他還說：「多觀摹其作物以資考助，因爲進化不易之步驟。若妄自暴棄，甘屈居陳人之下，名曰某派，則可恥孰甚？」

徐悲鴻自歐洲留學歸國後，仍然堅持他的「改良論」之基本觀點，但他更多是用「改良主義」一詞。他說：

「吾個人對於中國目前藝術之頹敗，覺非力倡寫實主義不爲功。」（1926 年《在大同大學演說詞》）

「欲救目前之弊，必探歐洲之寫實主義。」（1926 年《美的解剖》）

「倡智之藝術，思以寫實主義啓其端。」（1930 年《悲鴻自述》）

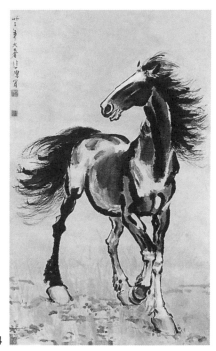

徐悲鴻　馬　1944

「美術應以寫實主義爲主，雖然不一定爲最後目的，但必須用寫實主義爲出發點。」（1935年對《世界日報》記者的談話）

「吾儕初未進入現實主義，但寫實主義乃弟在當日中大（陳案：中央大學）內建立，其他概可謂之投機主義。」（《給黃顯之的信》）

「總而言之，寫實主義足以治療空洞浮泛之病，今已漸漸穩定，此風格再延長二十年，則新藝術基礎乃固。」（1943年《新藝術運動回顧與前瞻》）

提倡「寫實主義」必然尊重「自然」，矯枉必須過正，徐悲鴻甚至提出「寧願犧牲我以就自然」的鮮明觀點：

「余返自歐洲，標榜現實主義，以現實爲方法，不以現實爲目的。當時攻擊者紛起，然我行我素，不以爲意，寧願犧牲我以就自然，不願犧牲自然以就我，而卒能於無形中勝利。」（1939年《中西畫的分野──在新加坡華人美術會的講話》）

早在一九二九年，他在〈惑之不解〉一文中寫道：「美術之大道，在追索自然。」一九四二年〈美術漫話〉中又說：「美術之起源，在模擬自然；漸進，則不以僅得物象爲滿足。」一九四七年，他在〈世界藝術之沒落與中國藝術之復興〉中仍堅持這一主張：「我所謂中國藝術之復興，乃完全回到自然師化造化。探取世界共同法則，以人爲主題，要以人的活動爲藝術中心，捨棄中國文人畫的荒謬思想獨尊山水。」

提倡寫實，尊重自然，必然反對擬古，反對以臨摹代創作。一九四七年，他在〈新國畫建立之步驟〉中說：「尊重先民之精神固善，但不需要乞靈於先民之骸骨也。」一九五〇年〈漫談山水畫〉中又說：「現實主義，方在開始，我們倘集中力量，一下子可能成一崗巒。同樣使用天才，它能使人欣賞，又能鼓舞人，不更好過石谿、石濤的山水嗎！」他多

次反對模仿《芥子園畫譜》：「因為有了《芥子園畫譜》，畫樹不去察真樹，畫山不師法真山，唯去照畫譜模仿，這是什麼龍爪點，那是什麼披麻皴，馴至一石一木，都不能畫，低能至於如此！可深慨嘆。」（〈漫談山水畫〉）「尤其是《芥子園畫譜》，害人不淺，要畫山水，譜上有山水，要畫花鳥，譜上有花鳥，要仿某某筆，他有某某筆的樣本；大家都可以依樣葫蘆，誰也不要再用自己的觀察能力，結果每況愈下，毫無生氣了！」（1944年〈中國藝術的貢獻及其趨向〉）

徐悲鴻的觀點當時遭到守舊派的攻擊，認為他破壞了中國畫，企圖使他改弦易轍。然而徐悲鴻毫不動搖。他進一步提出「素描為一切造型藝術之基礎。」的著名論點：「素描為一切造型藝術之基礎。草草了事仍無功效，必須有十分嚴格之訓練，積稿千百紙，方能達到心手相應之用。」（1947年〈新國畫建立之步驟〉）他甚至放棄「改良」一詞，提出「新國畫」的概念。在同一篇文章中說：「新中國畫，至少物必具神情，山水須辨地域，而宗派門戶則在其次也。」「建立新中國畫，既非改良，亦非中西合璧，僅直接師法造化而已。」這當然是針對守舊派的「保存國粹論」而言的。「直接師法造化」，還要什麼國粹呢？後來他對所提的「素描為一切造型藝術之基礎」又作了補充說：「我把素描寫生直接師法造化者，比做電燈；取法乎古人之上者，為洋蠟，所謂僅得其中；今乃有規摹董其昌、四王作品，自鳴得意者，這豈非洋蠟都不如的光明麼？」（1947年《當前中國之藝術問題》）

上述強調「惟妙惟肖」、力倡「寫實主義」等論點，是徐悲鴻改良中國畫，建立新中國畫理論中一條主幹上的幾個分支。「素描基礎論」則是徐悲鴻第一次提出來的。這是在中國畫史上，繼明代「南北宗論」後，最有實質性、最新鮮的理論。它抓住了中國畫形式變化的根本。以「素描為基礎」和以臨寫古人筆法為基礎，決定了中國畫的生命和形體。此後在各大學招收新生考試、美術教學和創作中，都以素描為造型基礎，中國畫的面貌就完全改變了。從此，清末以前那種顧愷之式、陳老蓮式、任伯年式的勾線填色人物畫少見了，由此而產生了方增先、劉文西、黃冑、李斛、楊之光等一大批以「素描為基礎」的當代人物畫家。新一代國畫家，及其新國畫人物畫，差不多都遵循這一理論。這一理論是否是唯一正確的理論，有待於實踐的進一步檢驗，但它影響了一代畫家，改變了一代畫史，這是事實。

徐悲鴻具有偉大的胸襟，絕無門戶之見，他提倡「寫實主義」，「素描為基礎」，但對於其他風格和流派，只要是真正的優秀的藝術，他不但不加反對，反而給予鼓勵、宣傳，比如齊白石、傅抱石等人，都不是寫實主義，也不以素描為基礎，但他們的畫都是真正的高雅的藝術，所以，徐悲鴻欣賞推崇他們，他們的成功也和徐悲鴻的宣傳、幫助、支持有關。黃賓虹、潘天壽等人也不畫素描，但他們的畫好，同樣得到徐悲鴻的喻揚，多次寫文稱讚他們。

傅抱石
唐詩詩境
1956

　　在寫實主義基礎上，徐悲鴻重視畫家的德性修養，他提出：「尊德性，崇文學，致廣大，盡精微，極高明，通中庸者，其百世藝人之準則乎？」（《悲鴻自述》）

　　徐悲鴻是個愛國主義者，他對國家民族有強烈的責任感。在論到藝術的功能時，他說：「藝術家即是革命家，救國不論用什麼方式，如果能提高文化，改造社會，就是充實國力了。歐洲哪一個復興的國家，不是先從文藝復興著手呢？我們不能把自己的責任看得過小，一定要刻苦地從本分上實幹。」（1935 年《與王少陵談藝術》）「若此時再不振奮，起而師法造化，尋求真理，則中國雖不亡，而藝術必亡。藝術若亡，則文化頓暗無光彩。起而代之者，將為吾敵國之日本人在世界上代表東方藝術！諸位想想，倘不幸如果是，我們將有何顏面以對祖宗！」（1947 年《當前中國之藝術問題》）他奮起為民族和民族藝術而呼號，於此可見他的愛國熱忱。

　　徐悲鴻的畫論在全國得到巨大的反應，至今許多各大美術院校及各美術系科，奉行的幾乎都是徐悲鴻的教育體系。其原因一是明清以降，中國畫成為文人之末技，人們看慣了那些率意之作，需要寫實的畫加以衝擊；其二抗日救亡宣傳需要寫實主義，因而外國諸抽象流派一時告退，讓位於寫實主義。徐悲鴻自己也說：「吾國因抗戰而使寫實主義抬頭。」「戰爭兼能掃蕩藝魔，誠為可喜。」三是由於他的努力奮鬥，他在美術界和美術教育界建立的崇高地位。徐悲鴻的「改良論」和「寫實論」更培養出整整一代新的國畫家，改變了中國畫舊有的格局和面貌，在人物畫科，一代主流畫風幾乎都是徐悲鴻理論的實踐。

於南京師範大學美術系

回憶徐悲鴻在上海的一段經歷／黃警頑

　　徐悲鴻（1895～1953）是中國近代傑出畫家，在中國美術史中佔有很高的地位。一九五三年九月二十六日他逝世的時候，還只有五十八歲。

　　我從一九一五年和他相識，直到他去世時爲止，相知三十五年。據我所知，現在已經很少有比我認識他更早的朋友。我們共過患難，同過生死，特別是在一九一五年他初次來到上海以後，他一生中關鍵性的年月，彼此有過極親密的關係，所以對他了解得較清楚，較詳細。我從一九四七年起，由於他的邀請，參加國立北平藝術專門學校工作。記得在他逝世前半年，他曾約我到院長室談過一個多小時，他提到當年這段經歷時說：「如果我先死，你給我寫出來；如果你先死，我給你寫。」我的平凡的一生沒有什麼值得寫的，他這位在淒風苦雨中成長起來的大藝術家，才應該把事蹟留下來給後人知道。我的記憶力已一年不如一年，因此有必要及時的把徐悲鴻這一期間的事蹟記錄下來。由於這一段事蹟離不開同我的關係，有些地方很易形成喧賓奪主；但我畢竟是個配角，我保證不誇大、不渲染，盡量保持真實。

　　一九一五年夏末，正是商務印書館發行所供應開學用書最忙碌的時刻，我接待了一位由宜興來到上海的青年。他穿了件藍布長衫，白布襪，一雙白布鞋，後跟上縫了一條紅布，這說明才死了尊長，對分的頭髮披拂在前額上，手裡拿著個紙卷兒；年齡同我彷彿，大約二十歲左右，但顯得有些瘦弱抑鬱。他從內衣口袋裡摸出兩封信，一封是介紹他去拜訪復旦大學校長李登輝的，另一封是介紹他來商務印書館找《小說月報》主編惲鐵樵的。介紹人是徐佩先（註一），被介紹的持信人，就是這位當過小學圖畫教員的徐悲鴻。

　　《小說月報》編輯部在寶山路商務印書館編輯所裡。我代他打電話給惲鐵樵，惲叫人代答說：「今天有事，請他明天下午下班前到編輯部會客室等一下，下班以後會他。」

　　徐悲鴻很高興，向我道謝後就走了。第二天，他帶著興奮的表情前來看我，說：「惲先生看過我的畫了。商務出版的教科書需要插圖，叫我畫幾張樣子看一下，我現在就回梁溪旅館畫畫去。」這時，我才知道他是個青年畫家。

　　可是徐悲鴻沒有在上海多住幾天的準備，而且沒有帶畫具，顯得有些爲難。我借了一副筆墨給他，說：「如果有別的困難，我們大家想辦法。」

　　兩天以後，他帶著畫稿來看我。我看畫得還不錯，但擔心能不能符合編輯所的需要。他

畫家徐悲鴻　1926 年春，攝於上海

上編輯所去了，興沖沖地回來說：「惲先生說，我的人物畫得比別人的好，十之七八沒有問題，叫我等幾天去聽回音。」我問他：「有什麼爲難沒有？」他支吾了一下說：「沒有什麼！」這時我有別的事，大家分手了。

過了幾天，他又來看我，說：「惲先生說，還得等幾天，可是我等不下去了。沒有帶這些盤纏，我得回去一趟，再見！」原來他在過去幾天裡已經花得一文不剩，現在得賣掉東西才能回到宜興，可是他沒有對我說。

大約過了兩個星期，他又來到了上海。年輕人認爲商務印書館的事情已經十拿九穩，回去在親友那裡拼湊了一些錢，連簡單的行李也帶來了，仍舊住在梁溪旅館。他上編輯所回來說：「惲先生說，國文部的三位主持人─莊百俞、蔣維喬和陸伯鴻還沒有開會審定，過幾天再去。」幾天後再去時，惲鐵樵告訴他：「蔣陸兩位通過了，莊百俞不同意，說線條太粗……我是不在其位，不謀其政，愛莫能助。」

第二天一早，發行所剛下排門，徐悲鴻就帶著沮喪、憔悴的神情走進店堂來，把經過情況對我說了，又非常難受地說：「我無顏見江東父老！在上海，我舉目無親，只有你一個朋友，永別了！」說完，便快步走出門去。最初，我還不很介意，過後一想，糟了，「他不會去自殺嗎？」我感情一衝動，連假也沒有請，就跟了出去，由四馬路向外灘趕去，怕遲了會出事。我在外灘找了好久，才在新關碼頭附近找到了他。他正在碼頭上不安地來回走著，連我走近他身邊都沒有發覺。我一把拉住他的手膀說：「你想幹什麼？書呆子！」徐悲鴻一看是我，禁不住掉下淚來，接著，我們倆抱頭大哭，招引起好些人圍著看。

徐悲鴻頭腦一清醒，便聽從了我的話，跟我回發行所。在路上，徐悲鴻告訴我，他因欠

了旅館四天房錢，老板在兩天前就不許他繼續住宿，並把箱子扣下了，鋪蓋已經當掉；他沒有地方容身，只好在旅館門前的台階上過夜，還常常受到巡捕的驅逐。昨夜通宵風雨，他飢寒交迫，想馬上自殺，但想到我多次誠懇招待他，這才來向我告別。如果我不趕上去，很難說他最後準備怎樣安排自己。

我那時只是一個小職員，每月掙十多元錢，住在南市九畝地的宿舍裡。我決定要幫助徐悲鴻脫出困境。我人緣不壞，跟同房間的兩個同事和看門的商量好，讓他每天晚上同我們一起住宿。我們倆睡一張單人床，蓋一條薄被子。伙食的問題這樣解決：中午他到發行所樓上飯堂坐在我的位子上跟同事們一桌吃；我熟人多，輪流上朋友那裡吃。早點和晚飯呢，我每天給他一角錢，也就過去了。

徐悲鴻每天到發行所店堂裡來看書，除了看有關美術的書籍以外，在一個來月裡，看完了全部林（紓）譯小說，使他對外國文學有了概括的認識。有時，就上商務印書館對門的審美館去看各種彩印圖畫，既有名家作品的複製品，也有各種屏條、仕女月份牌等等，使他對當時的商品繪畫有一些了解。

我是基督教青年會會員，下班後，代他借上一張會員證，就一同上青年會聽聽演講和音樂，或者洗個熱水澡，有時還在溫水游泳池裡游泳一會。在這裡，徐悲鴻認識了一些青年朋友。我們常在九點鐘光景走出青年會，步行五、六里路回宿舍休息。

我也是精武體育會會員，那時正在提倡拳術，大家學「譚腿」，就是缺少像學習西洋體操時用的那種掛圖。我給徐悲鴻想出了一條生財之道。我上中華圖書館找經理葉九如，他是上海書業公會會長，彼此有過往來。我建議他出版一套《譚腿圖說》的體育掛圖，我還自告奮勇寫解說，並推薦徐悲鴻的繪圖，他同意了。從此，每天我一下班就趕回宿舍，給他擺架式，讓他照樣構圖，我給畫好的圖寫說明。不多幾天，就畫好了全部一百多幅圖。交稿後，葉九如給了三十元稿酬，我全部轉給了他，這是徐悲鴻一生賣畫的第一筆巨額收入。後來中華圖書館把這些印成一本三十六開的小冊子，但上面並沒有印出是他畫的圖。

接著我又同審美館的高劍父、高奇峰兄弟談起徐悲鴻能畫的事，希望他們買幾幅。他們是廣東人，到日本學過美術，歸國後開了這座專門印售美術圖片的鋪子。他們讓徐悲鴻畫一張月份牌試試，可是徐悲鴻最討厭月份牌，連試也不願意試。他畫了春夏秋冬四幅五彩花鳥屏條，還在上面落了款。這四幅畫既不同於複製品名家手筆那樣傳神，也不同於世俗畫工的作品那樣容易討好小市民。他們勉強收下了，給了二十元錢。

雖然如此，徐悲鴻到底拗不過我的勸說，為了度過難關，同時又可以練習一下人物畫的技法，還是畫了兩幅月份牌用的仕女圖。這一次，高氏兄弟沒有通融收購。我們把這兩張畫分別捐贈給了孤兒院和聾啞學校；這些個得主又把它各自義賣給了畫片店，後來又印出來了，徐悲鴻沒有在畫上落款。此外，他還畫過一大幅水墨鍾馗像，一幅素描的觀音，後

者是作爲樣品的試筆，有一本名爲《天下太平》的書，把它印在封面的左上角，也都沒有署名。

那時，上海有一位名叫周湘的油畫家，是江蘇嘉定人，不太出名，可能是個天主教徒，是附屬於徐家匯天主堂的土山灣油畫館的出身。徐悲鴻很想向他請教請教。我轉託商務印書館美術部畫家徐永青介紹，由我陪同登門拜訪。

周湘看上去還不到五十歲，對於這位青年畫家一見如故，初次見面，就暢談了整個下午。第二次拜訪時，他帶去了自己的幾幅中國畫和西洋畫。周湘很賞識這些作品，說表現技法已經具備成功的條件，只要再下苦功，在不久的將來，一定會成爲一鳴驚人的畫家。周湘對歐洲美術史、法國和義大利的各派繪畫大師的生平和作品都非常熟悉，讀得很多。他讓徐悲鴻欣賞了他的收藏和自己的歷年作品，使這位青年畫家大開了眼界，體會到一個畫家的成功，必須付出艱巨和長期的辛勞。

徐悲鴻雖然只向周湘請教過四、五次，卻得益不少，把他當作老師看待。周湘後來曾把他的一套四本的西洋畫冊送給徐悲鴻，那是他的一個學生，上海著名綢布號協大祥的老板丁方鎮代他印的。

秋末冬初，我介紹他認識一位名叫阮翟光的商人。他是南通人，在北京路盆湯弄集益里開了一家不大的坐莊，販賣棉布和照相器材。他看到徐悲鴻的畫，很佩服，知道他住在我那邊不很方便，邀他到商號裡去住。阮翟光又介紹了一位姓高的錢莊老板的兒子和幾個錢莊學徒跟他學畫，每星期三次，每月有十多塊錢的收入。

接著，他又認識了湖州絲商黃震之。這個富商在偶然的機會看到了徐悲鴻的一幅山水畫，極力稱讚。知道了他的遭遇以後，便邀徐到他主持的一個俱樂部「暇餘總會」去住。這是一個富商們抽煙聚賭的地方，上午很清靜，他可以看書作畫；下午到深夜都很嘈雜，於是他出去逛書店，逛馬路；晚上到附近的寰球中國學生會去補習法文，作爲一旦留法的準備。到夜深人靜的時候，他就回總會，在鴉片鋪上打開被蓋來過夜。

可是好景不長，黃震之在市場和賭場上雙雙失利，差點兒破產，暇餘總會不再由他說了算了。過了春節，徐悲鴻再也待不下去了，決心投考法國天主教會主辦的震旦大學，攻讀法文，準備有機會時去法國深造。這所學校學費便宜，每學期只需四元，由我付，伙食費是黃震之擔負的。這時黃震之的景況一落千丈，四十元的膳雜費一下子沒有湊齊，第一次只交了三十多元，不足的幾元是後來補交的。

記得報名那天，他在報名單上姓名的空白上填上「黃扶」（註二）兩字。當法國老神父問起他的身世，說起作爲老畫家的父親剛死不到一年，是朋友們幫助他進大學的時候，他不禁流下了眼淚。

暑假期間，我聽說哈同花園（註三）正在找人畫畫。前幾年，哈同花園爲華北七省賑災

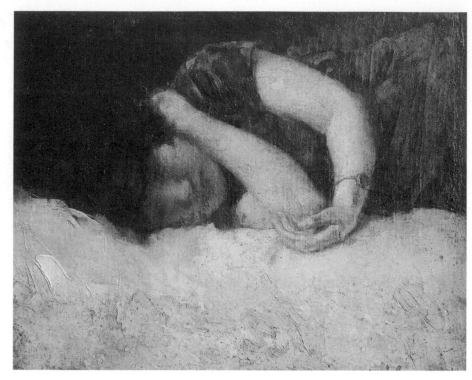

徐悲鴻　睡
油畫　1926

會開放時，商務印書館曾在園裡擺過書攤，還由我編寫了一張特刊，把哈同夫婦的照片刊
登在上面。因此我見過羅迦陵，同這個花園的總管姬覺彌也相熟。現在羅迦陵心血來潮，
要在園裡辦一所倉聖明智大學，委姬覺彌擔任校長，請一些前清遺老，像康有爲、王國維、
陳三立、沈美叔、馮恕等來講學，有二百多名學生。他們覺得尊崇孔子還不夠，推出了創
始文字的倉頡來奉之爲聖。可是有史以來還沒有見過倉頡的畫像，只是從史書上知道他是
「四目靈光」。現在就在物色一位畫家來畫倉頡像。

　　我把這個消息告訴了徐悲鴻，叫他「創作」一張倉頡像。我說：「要是這幅畫能夠選中，
你可能一步登天，甚至上法國的夢想也可能成爲事實。」他姑妄聽之，花去幾天的工夫畫
成了一幅三尺多高的倉頡半身像。畫上是一個滿臉鬚毛、肩披樹葉的巨人。眉毛下各有上
下重疊的眼睛兩隻。我看不出他是「聖」，倒有些像「神」，可是大頭寬額，神采奕奕，
足夠代表一個有智慧的上古人。我真佩服他的想像力。

　　這幅畫被姬覺彌和倉聖明智大學的一些教授們通過了，羅迦陵過目時，聽說那些文人學
士都叫好，當然也提不出什麼意見來。並且叫姬覺彌通知我帶徐悲鴻進園去見一見。

　　羅迦陵在金碧輝煌的戩壽堂裡接待我們。這裡真像是帝王的宮廷，使我們這兩個窮青年
顯得更寒傖。姬覺彌把徐悲鴻作了一番介紹以後，羅迦陵問了幾句，他也很恰當地回答了
幾句，而我卻當了翻譯員，因爲他真聽不懂宜興話。最後，她看了看我們帶去的一幅山水

畫，用上海話連聲說：「蠻好！蠻好！」又把姬覺彌招到身邊低聲說了幾句，我們便一起告辭了。

走出哈同花園的大門以後，我挽著他的手臂說：「悲鴻，你真的一步登天啦！」他放慢了腳步，嚴肅地說：「不管我到了什麼地方，我還是『神州少年』、『江南布衣』」（註四）。接著又說：「他們是有錢的猶太人，辦學校，弄風雅，只是閒來無事的消遣罷了，興致過去，就會風流雲散的。你不要以為我會打算在園裡待一輩子，我有我的打算。」

不久，姬覺彌通知徐悲鴻可以搬進園裡去住。過了一天，我送他進園，姬覺彌把他安排住在「天演界」（註五）旁邊的一排向陽的客房裡。房間寬大，陳設古雅，同倉聖明智大學其他的教授一樣，他受到很周到的接待。姬覺彌叫人送給他二百塊錢，讓他採購一切繪畫用品。

徐悲鴻在園裡住定，就開始繪畫倉頡像，他計畫再畫七幅，湊成八幅，其中有半身的，有全身的；有立像，也有坐像；有在山洞裡的，也有在曠野上的；每幅的主題都跟創造文字有關。但結果他在幾個月以後離園時為止，只勉強完成了四、五幅，其他三、四幅僅僅勾了個底子。正如他所說的，這些畫後來果然隨著倉聖明智大學的風流雲散而不知下落了。

徐悲鴻在園裡結識了不少人，尤其是因為受到康有為的青睞，使所有的人對他刮目相看。康有為在那時本來已很少收門生弟子，但是仍收了徐悲鴻。拜師禮是在新聞路辛家花園康宅舉行的，又是我陪他去的，眼看著他在地毯上對康有為叩了三個頭。

從此以後，徐悲鴻不僅在那些老先生那裡學到美術以外的知識，主要是國學方面的知識，又有機會飽覽愛儷園中大部分珍藏，包括古今中外的圖書、繪畫、金石、古玩、碑帖、雕刻等等。這使他如入寶山，目不暇給。他忙著看，搶著臨，可以說到了貪婪迷醉的程度。在這期間，他不僅繪事精進，書法也有了顯著的進步。他臨摹了好些外間罕見的碑帖。

徐悲鴻在愛儷園中不久就建立了威信，姬覺彌同他很表友好。他知道倉聖明智大學正在擴充，需要師資，給姬介紹了幾位家鄉的名士，竟一一被聘用了。這些人裡面，有一位叫蔣梅笙的，原是名舉人，對國學很有研究，家住哈同路民厚里，現在同徐悲鴻只有一牆之隔。自從他進園以後，就得閒去探望這位老舉人。

老夫妻有一位二十來歲的女兒，名喚碧微，長得丰容盛鬋，溫婉多姿，國學根底很好，尤其喜愛吹簫。她看到這位二十一歲的青年畫家能夠成為愛儷園中的座上客，並且把自己的父親也介紹進園裡去教書，對他印象很深。顛沛流離了多年的徐悲鴻一旦步入順境，外貌變了，心情也變了。對於這位可以入畫的姑娘也觸發了一發不可收拾的戀情。遺憾的是對方已經在早些時許配了人家。

不待完成八幅倉頡像，羅迦陵已經由於姬覺彌的進言，答應給一千六百元，幫助徐悲鴻留法深造；同時，徐蔣之間的愛情也發展得很快，蔣碧微決定不顧一切，願與徐悲鴻結為

徐悲鴻
蔣碧微畫像
油畫

夫婦。但是情況雖然急轉直下，他卻不想立刻就上歐洲。一個原因是歐戰的烽煙還沒有熄灰，另一個原因是「有錢的猶太人」靠不住，如果冒然去了，一旦後援不繼，結果不堪設想。因此決定在動身前揚言去法，暗地裡買了長崎丸的兩張四等艙船票，先上日本去觀光一下，打一些基礎。他把希望寄託在北洋政府身上，希望能有機會獲得官費出洋，比較可靠。

他在離開上海那天，只有蔣碧微的母親和我兩個人到黃浦路日本輪船碼頭送別，蔣梅笙對這件事裝作不知道，蔣太太是悲喜交集。我同徐悲鴻雖然只有一年多的交情，卻是他的一部分坎坷、曲折命運的見證人，握別時雙方都有一種難捨難分的心情。可是那時他應該不悲了，一個畫家已經成長起來。他同蔣碧微在艙口向我們招著手，消失在黃浦江上的晨光中。他們從此乘風破浪，雙雙踏上了藝術生命的新階段。

註一：徐佩先，字子明，江蘇宜興人，法國留學生，曾任北京大學文學教授。

註二：徐悲鴻在震旦大學正式讀了半年法文，但在震旦大學的學生名錄裡並沒有他的名字。他所以用「黃扶」的化名，是由於先後得到黃警頑和黃震之對他的扶助之故。

註三：這是在上海發跡的猶太富翁哈同和他的中國妻子羅迦陵的宅第。這座花園的另一個風雅的名字叫做「愛儷園」。

註四：這是徐悲鴻青年時代用過的兩個別號。

註五：這是哈同花園裡的劇場，就像頤和園裡的樂壽堂的性質一樣。

一代大師徐悲鴻的生活與藝術

／駱拓

徐悲鴻　側目　1939

　　徐悲鴻的名字只要是愛好文學藝術的人，幾乎都知道。不論是稱讚或批評他的人，都承認徐悲鴻是中國近代最有影響力、享有盛名的傑出大畫家、美術教育家；他在當代畫壇上留下不可磨滅的光輝篇章。

　　悲鴻先生一八九五年七月十九日生於江蘇省宜興縣，一九五三年九月二十六日於北平逝世。他的一生是勤勞奮鬥，自強不息，披荊斬棘，艱苦探索中國畫新門徑、新生命的一生。他在中國畫和西畫上都有很高的成就，開創了中西畫融會貫通、繼往開來的新面目。衝破了因循守舊死氣沉沉的中國文人畫桎梏，爲後來探索、創新、追求符合時代精神的中國畫樹立了典範。悲鴻先生對當代中國畫壇的另一個重要功績是他的誨人不倦、培育了數量眾多的人才。

　　我從記事開始，就喜歡塗塗抹抹，照著各種畫片一筆一劃去臨摹、對畫家更是欽慕備至。小時候從上海《良友》畫報和父輩友好談詩論畫中對悲鴻先生刻下了不可磨滅的印象。在心靈深處殷切地盼望有朝一日可以見到我最敬仰的偉大畫家。一九四一年，這個願望終於

實現了，這一年可以說是我人生道路上的轉折點，使我有機會走上從事繪畫工作的途徑。從此與悲鴻先生及其一家結下深厚的、永不忘懷的情義。

初見義父

悲鴻先生一九四〇年應印度國際大學和大詩人泰戈爾之邀，前往印度舉行畫展、講學，並暢遊喜馬拉雅山，徐悲鴻謂之為「生平第一快事」。於印度完成了不朽名作〈愚公移山〉及具有嶄新風貌的〈泰戈爾像〉等新國畫及其他記遊作品，還為甘地、尼赫魯及印度許多知名人士畫了像。抗日戰爭期間他懷著憂國憂民的強烈愛國精神，奔走於南洋群島舉行抗戰賑災畫展，為中華民族貢獻了可貴的力量。

一九四一年，徐悲鴻風塵僕僕，千里迢迢來到了馬來西亞檳城。悲鴻先生與我父親清泉翁一見如故。他對我父親的豪爽俠義之風，廣交雲遊四海之士，孜孜不倦地為南洋的教育及藝術事業奔走，尤其是對藝術界朋友的竭力支持贊助，備加推許，遂與之結為金蘭之盟。悲鴻先生下榻於我家，他的一舉一動，從作畫、生活、為人處世等等皆成為我不可動搖的學習楷模。他的正直、剛毅、傲骨、不平則鳴和平易近人的性格時時在鞭策和激勵著我。

悲鴻先生第一次旅居我家時，我害羞膽怯地將稚氣十足的臨摹畫和膽大如斗亂寫亂抹的春聯大字送到他面前，我想這麼大的畫家怎麼肯教我這個毛孩子呢！萬想不到他一張一張地看，一張一張的指明優缺點，並且親自動筆鉤出不是或多餘的地方，很親切地說：「好，蠻好。」這響亮的宜興口音，經過了三十多年了，還時常迴響在耳邊。他選了一張檳城名勝關仔角海濱寫生，點點帆影，淡淡的雲天，暗藍色的大海，大加稱許，這幅畫雖然很不

徐悲鴻　泰戈爾像　1940

徐悲鴻　馬　1943（右頁右）

徐悲鴻　公雞（右頁左）

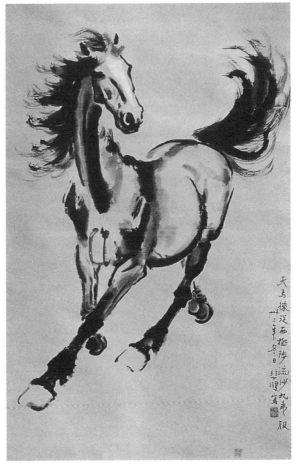

像樣，但是他從畫上發現了某些質素，指出我完全可以學畫，一定能夠學好畫，這對我來說是無法估量的一種鼓勵。可惜這張畫已經沒有了，否則我一定會在幾十年後的今天去認真重溫悲鴻先生的指點，並認識一下畫上到底有什麼可以捉摸和發現的東西？他一面說一面拿起筆為我示範畫了一幅〈猛鷲〉、一張〈馬頭〉，告訴我墨和水應當怎樣運用到難以控制的宣紙上。指點寫字怎麼拿筆、運筆，作畫和寫字的共同點與不同點。接著又親自給我送來了魏碑之英「張猛龍」和「雲峰山石刻」，還有粗大的龍鳳墨和毛筆。打開魏碑，上面許多字都劃好了硃砂圈，他親切地向我闡明書法和繪畫的關係，規定每天寫五個圈好的字，每個字又重複寫十次。他把粗大的墨放進他帶來的「墨海」裡教我磨墨。他不厭其煩，一絲不苟，引領我進入繪畫、書法領域的浩瀚大海裡。短短的幾天，使我對悲鴻先生從敬怯變成了覺得他非常和藹可親，完全符合我心目中的高大藝術家形象，我不願意離開他，極力尋找機會去接近他。悲鴻先生對我似乎前生有緣，日日對我的寫字、作畫都要關照。他還興致勃勃，親自為我畫了一幅馬，鼓勵我要像駿馬一樣馳騁於文化的大草原上，他還略帶談笑地諄諄善囑：「千萬不可一個勁亂跑，在人生的道路上要像這匹馬一樣要頻頻回顧。」才能在坎坷的人生征途上時時「覺今是而昨非」。在藝術的征途上只有不斷回顧總結心得經驗，才能從一個高峰走向另一個高峰，成為人世間的「千里馬」。「刀不磨

不利，馬不跑不快，人不磨不成器」，他的教示成了我人生的座右銘。爲我二弟覺民畫的一幅〈公雞〉，他寫了以下的一些字「覺民細老哥（廣東話小孩兒的叫法）玩賞，雞鳴不已，既見君子云胡不喜？側身長顧求其群。」因爲我二弟生性好靜，不喜多談話，所以悲鴻先生題完字後親切對覺民說：「你要像公雞一樣，要合群，見到知己要高興，要像公雞的『喔喔啼』」。語言不多卻對覺民產生了巨大的影響，遵循著悲鴻伯的教導。他還爲我寫了孟夫子哲語：「富貴不能淫，貧賤不能移，威武不能屈，是之謂大丈夫。」告訴我這是中國精神，數千年來孕育了無數的民族精英。多少英雄好漢在孟夫子的哲理鼓舞激勵了寫下了驚天動地的史詩，永垂史冊的篇章。每當我遇到了苦悶，碰上了力所不能支的艱難困苦時，痛不欲生，在這種時候悲鴻先生一九四一年爲我畫的馬，寫的孟夫子語給了我生存奮鬥的力量，悲鴻師使我懂得什麼是大丈夫、什麼是人生的醜惡與善美、什麼是中華民族的精神，我立志不負悲鴻師的期望。在困苦中堅持下去，在「富貴」、「貧賤」、「威武」這三種不同的境遇下如何去認識、鑑別、堅韌地走下去，繼續自己的意志和事業的探討與追求，彎彎曲曲地度過我的半生。

「庾信詩鈔」結金蘭

難忘的幾個月，悲鴻先生除應酬訪友及畫展之外，幾乎所有的時間都和我一家共同歡愉地渡過。勤奮不知疲倦的徐先生一有空便作畫寫字。磨墨、拉紙、洗筆就成了我最愉快的美差。這期間，先生爲我父親畫了許多幅有紀念意義的作品，書寫了許多刻鑄友誼的章句。悲鴻先生與我父親見面禮的第一幅畫是幅立馬，題詩是：「秋風萬里頻回顧，認識當年舊戰場。」這是一匹雄姿勃勃，頸高、腿長、蹄大、腰肥筋壯的秋天戰馬，牠邊跑邊回顧，充分地表現了秋高氣爽，萬里草原的磅礡氣概。並謂先君清泉翁曰：「萬里長風把我們在天涯海角的南洋、在抗戰的烽火中吹在一起，願我們的友誼可以長回顧。」這幅畫思想感情的深邃是若萬丈懸河，深不可測。

在我父親的請求下，悲鴻先生破例爲他畫了一幅病馬，這幅馬的原稿在抗戰賑災義展上列爲「非賣品」，是出自畫家精心的構思和創造，畫的題詞更體現了悲鴻先生與國家民族，與自己困苦的生涯緊密相連，爲了抒發他的思想感情，題詩云：「前日狂奔八百里，艱危相倚主人知，沙場故國他年志，筋骨此番苦預支。」題爲〈病馬一章〉。他透過畫來激發觀者的共鳴和思考，有時更藉題詩來補充和闡明畫的思想內容，詩畫互相呼應，可謂畫言志，詩言情，對畫幅有畫龍點睛的絕妙作用。最有代表意義的是那幅現在在市場上常見的直奔馬，這幅畫也是畫於我家，是我磨墨拉紙的。畫上題句：「辛巳八月十日第二次長沙會戰，憂心如焚，或者仍有前次之結果也，企予望之。悲鴻時客檳城。」透過題款，更加突出地表現了在抗戰烽火連天，民族危亡之際，悲鴻先生的愛國思想和感情。

庾信詠懷二十七張詩鈔（部分）

最難得的是這期間的我父親親錄「庾信詠懷」廿七章，幾乎每天晚上都寫幾章。悲鴻謂先君曰：「我這生爲你寫的字最多，此冊將作爲訂交的見證。」詩鈔題款是：「八年以來余走東西南北，輒多去國之思，特無庾信沉深博麗之文宣我梗臆，故好此二十七章，客中覽誦用遣憂懷。」

在庾信詠懷二十七章專輯前親畫扉頁「蒼松」二株，象徵二老的松柏長存友誼，畫上題字以家翁清泉字子石爲意寫著：「子山橫石三五片詩意，清泉仁兄之屬，悲鴻，南國燈下，辛己八月。」

短短的數月聚首，悲鴻與先君積下了情若手足的兄弟之誼，臨別時贈畫猶多，我記憶中如：〈飲馬〉、〈卅年晚秋，悲鴻將辭別檳城〉、〈雙貓〉、〈梅竹〉、〈愚公移山〉的畫稿及素描油畫數十件之多，並親自爲先君手拓「悲鴻印存」，作序、寫每方印章的註解。〈搔癢馬〉，悲鴻當年畫展時訂價五千元，後一外國人要買，悲鴻即改爲「非賣品」，這幅畫臨別前竟拿出來贈與家翁，這是他最爲得意的傑作。他說漫不經心地畫出了在初秋的柳樹下，「芳草得來且自飽，更須何計慰半生」的寓意，在此悠然自得，春風得意的境界下，畫出尋芳草的馬在搔癢擺首。這幅畫一直成爲先君病中懷念已故老友悲鴻先生和遠隔雲山、旅居北國的我和二弟覺民的寄託，排憂遣悶以作慰藉。

與伯陽赴北平徐家學畫

悲鴻先生第二次蒞檳，對我父親說：「這個孩子有天資，給我帶去培養。」那時太平洋戰爭尚未爆發，他準備帶著我隨他去美國開畫展。父親覺得我年紀尚小，怕還得請人照料，所以主張年齡大些再給徐先生送去。珍珠港事件爆發後，他無法去美國，便取道經緬甸回重慶。抗戰勝利後，一九四六年他出任國立北平藝專校長，立即數次給我父親來信，敦囑我迅速北上，並命其長子伯陽兄專程到上海等候我。由於悲鴻先生的感召力，一九四七年夏，我充滿了激昂的熱情，隻身從檳城乘船飄洋過海到了上海，住在悲鴻先生胞弟徐壽安家中。在伯陽兄的陪同下到達了當時的北平，並考入了國立北平藝專，開始我的藝術生涯。

抵達北平後，父親即將我托付給悲鴻先生作為他的義子。在他家先後住了四年多，徐悲鴻先生夫婦亦視同己出，無微不至地關懷我的學習、生活、起居，不時噓寒問暖，連過冬的一件長袍、被褥，都是親自為我去購買及訂製。對從熱帶來的我，北方的氣候及生活習慣很不適應，徐先生夫婦無時不在體現作義父母的感情。每週我和伯陽同發一份零用錢，並親為改名駱拓，以勉勵我去開拓未來的天地。

對於我和伯陽的一些不良傾向，徐先生絕不放任，嚴格要求，總是以他和朋輩們的窮困和艱苦奮鬥的事例來啓發教育我們。記得一九四七年的冬天，我和伯陽興致勃勃各買了一雙豪華的過冬毛皮鞋、皮手套、皮夾克回家，悲鴻先生嚴厲指出生活不能這樣奢侈浪費，並拿出他穿的打過補釘的皮鞋，說明還是新加坡朋友送的，他這一生還沒有穿過這麼高貴的毛皮貨，這些生活的細節深刻地印在我的腦海裡。從我所見，他的衣食都是簡單樸素，毫不講究，一件夏布大褂補了好幾處，他戴的帽子還是在法國留學時買的，這頂帽子一直伴隨到他去世。

悲鴻與清泉的金石之交

站在港島太平山上向西南望洋興嘆，回憶三十二年前父親及家人在檳城碼頭，送我去北平悲鴻先生家學藝的情形。父親撒手塵世，轉眼間十三年了！

猶憶一九四九年臘月隆冬，徐悲鴻恰於養病期間，正苦於手頭缺乏精品以告慰遠在南國的老友。忽心血來潮，特覓一方大約寸許的「貓兒眼」珍貴名石，親請白石老人，刻製「老悔讀書遲」的閒章，這是父親經常向悲鴻伯述及他童年的遭遇，引起了老友的深切同情和對家父發憤自學的敬重與勉勵。同時又選壽山田黃石刻名章「駱清泉」一方，還有雞血石「駱」字共三方印章囑大兄郵寄賀歲。遺憾的是這三方珍貴印章在郵遞過程中竟為愛者不擇手段據為己有，使父親和悲鴻伯深為此事感到惋惜，耿耿於懷，引為畢生憾事。悲鴻先生為了不使遠方老友痛心、失望，他又費盡心思再找到一方「貓兒眼」石，請北京名金石

家壽石工爲刻「駱清泉」名章，並請當時有印壇「三鐵」之譽的錢瘦鐵先生（另二鐵爲吳苦鐵及王冰鐵）爲篆冶一方「老悔讀書遲」，專程轉托一歸僑親送至檳城面交先君，至誠至義，爲人風襟，感人至深。徐悲鴻病故於北方後，先父悼痛之餘，爲紀念此事，專再馳函旅港老金石家馮康侯先生爲刻製另一「老悔讀書遲」，以示永不忘故友的深篤之情。

先君諱清泉，字子石，福建惠安霞宮人。生於光緒三十年丁未（一九〇七年），於一九六六年元月卅日病逝，享年六十。他幼年時並沒有讀過什麼書，只在鄉間進了三個月的私塾，其後隨兄祖父文京公南渡至檳城謀生，也沒有機會再進學校了。他的一點學識，全靠自己艱苦中苦修得來。先父年少時即膂力過人，身任檳城著名的南國旅社經理，工餘除潛涵詩書外，復習繪竹、梅和臨寫山谷道人諸帖。平素則喜與文人藝士交遊，當時與已故名詩人管震民、許曉山、蘇鐵石、李詞傭等過從甚密，並於抗日戰爭時期創設檳榔吟社，檳城及北馬群賢咸集，開檳江詩壇及文化風氣之先。

一九四一年抗戰正酣，徐悲鴻激於民族節憤，攜其書畫精品南來，籌賑救國，到檳城時，下榻於南國竟年。這期間與家父相見恨晚，肝膽相傾，因其喜人愛其才，遂慷慨訂交，朝夕過從，談藝爲樂，那時先父正致力於金石篆刻，徐先生賞其好學之勤，除慨贈他珍藏的各家印譜多部之外，更書出其隨身攜帶的印章，由先父手拓成冊，並於旅星途中研墨爲作序文及印製封面箋條，每頁並加印文詳註。匆匆三十餘年，悲鴻先生名滿寰宇，而此印拓竟成研究悲鴻先生印鑑最完整的孤本，也是紀念此二先筆金石之交的寶貴遺物。

徐悲鴻和我父親的交誼可以用我父親在痛悼悲鴻去世的輓聯「肝膽忘生死，精神貫古今」，來作爲最好的概括。

我與伯陽兄更是親如手足，三十二年來情深似海。在歡愉時共賞名曲，暢遊名勝、傾吐胸懷，在艱難困苦時，互相對各自的遭遇相依爲命。一九七八年初南來香港時，伯陽兄寫出了宛若二位先人的深情厚誼，感人肺腑的贈別篇章，它凝結著悲鴻先生、清泉先君，伯陽與我、小陽、小君與三同、亦同的三代友誼，這三代的深情當與蒼山翠松永存於人世。

一九七九年五月伯陽兄也來到香港和我居住在一起，重溫我們自一九四七年以來的往事和瞻望未來的時光。但願我們能爲讀者和美術界的同道寫出更多悲鴻先生的往事，以作爲研究徐悲鴻生平的有益材料。

勤於作畫，積勞成疾

一九四六年出任國立北平藝專校長後，徐悲鴻的生活才算安定下來，但是幾十年的顛沛流離、艱難困苦，東奔西走使他積勞成疾：高血壓、心臟病、胃病、慢性腎炎、腸痙攣一直困擾著他。五十歲左右，滿頭都披上了銀白色的頭髮，雖然這麼多疾病纏繞不已，但他

仍是不退縮、不休息、堅持作畫，不論春夏秋冬，每天清晨天色微明就揮筆作畫，一個早上的畫常常舖滿了畫室，連走路的地方也沒有，他一面畫一面哼著他最喜愛的曲調來排遣憂思和提高畫興。幾乎是天天如此，從不改變自己晨起即揮毫的美德，他這種尋求藝術上不斷進展的刻苦精神，對一個成就巨大的畫家來說更是難能可貴。常常為了高血壓而帶著鎮血壓器繼續作畫，數十年如一日，永不自滿，因此他能在藝術實踐中成就了自己，也成就了他永垂後世的不朽事業。

扶掖後進，敬重他人

當代許多有成就的畫家，幾乎都和徐悲鴻先生有著密切的關係，他不愧為良師益友，宛如畫界一位可敬的園丁和家長，對他親授的學生是如此，對其他畫派的畫家也是如此，總是左提攜、右照料；噓寒問暖，四處為他們奔走呼喚，從不言倦。

當代畫家李可染，是杭州藝專的學生，不是悲鴻畫派的畫家，自從結識悲鴻先生之後在繪畫的道路上來了一個飛躍的發展，從西畫轉上了國畫，李可染有今天的成就和悲鴻先生的扶掖、鼓勵以及為他創造一切條件是分不開的。李可染是我的老師，他多次向我描述徐悲鴻做人的偉大之處和他們之間的交往事例。

可染說：「我有今天，和悲鴻先生的關懷、提攜是分不開的。」他敘述抗日戰爭時期在大後方的重慶，當時他還是畫西洋畫的青年畫家，他有一次舉行水彩畫個人展覽，竟想不到徐悲鴻親自跑來看他的畫展，買了他的畫，還提出以自己的畫和李可染的畫進行交換，可染說：「我簡直不敢相信自己的耳朵了。」他驚喜之餘，真是不知所措，他向悲鴻先生懇切地說：「你全部要都行。」

有一次悲鴻先生在重慶專為幾位青年畫家舉辦畫展，其中也有可染先生的畫，悲鴻親自將他的畫掛在會場的進門處。畫展開幕那天，悲鴻先生在李可染的畫上貼了一個大紅條，寫著「徐悲鴻訂」。徐悲鴻就是這樣誨人不倦，體貼入微地關懷年輕一代。

李可染經常懷念和惋惜悲鴻先生的早逝，他回顧抗戰勝利復員時，杭州藝專給他發了聘書。當時徐悲鴻應朱家驊之請，要去就任國立北平藝術專科學校校長，他因愛惜可染先生的才幹和繪畫成就，也親自給可染先生送一個聘書。悲鴻先生是從中國繪畫前途出發，他廣羅人才，胸懷寬闊，善於理解人、體貼人、團結人。

一九四七年坐落於東德布胡同十號的國立北平藝專禮堂，悲鴻先生為滑田友舉行了全校師生歡迎大會，歡迎獲得法國金質獎章的大雕塑家滑田友歸國任教。會上展出了獲獎的大型雕像〈出浴〉，吸引了全校師生，悲鴻在會上敘述了滑田友的成就，指出：「出浴是羅丹的再世，是中國雕刻家的榮譽。」徐先生親自為滑田友戴上花環，一時成為轟動藝專的盛事，至今那盛況猶歷歷在目。正如音樂系的學生謝豐增（畢業後與伯陽兄結婚，育有二

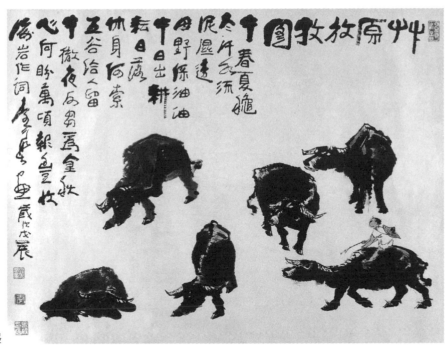

李可染
草原放牧　水墨

男，是位工夫嚴謹的鋼琴家）說：「當時我激動得眼睛都潤濕了，徐校長在藝專，在藝術界的所作所為使我欽敬，熱愛他的為人，所以我才嫁給他的兒子。」

　　一九三〇年滑田友在江蘇省高郵縣當小學教師，他雖然自小熱愛藝術，特別是塑造動物和人物，但絕不敢妄想可以成為什麼家，只是藉此消遣寄興而已。學校放暑假後，滑先生無處可去，就在家裡給鄰居孩子塑隻小兔當玩具，這個孩子自此之後成了滑先生的小客人，後來滑先生覺得不如試試塑塑這小客人的頭像，於是每大這一大一小就開始了這個嘗試。動手塑像後，滑先生突然想到以楊木直接用刀刻，對一個從來沒有用刀刻東西的滑先生確實是個大膽的創造。他花了五天的時間居然把這小朋友的像刻出來了，他把這個像帶到高郵去，在船上他繼續加工打磨乾淨。

　　在船上大家都稱讚他刻得很美，其中有一位同事說：「你還不如照成照片寄給大畫家徐悲鴻先生看看。」這一提醒，滑先生覺得很有道理，反正不成也不會有什麼壞處。不過他猶豫起來了。因一九二九年滑先生曾去考過南京中央大學藝術系，美術和國文等科目都考了八十分以上，唯獨英文得了個零分，因為在鄉下從沒有機會可以學英文，對他簡直是個「文盲」，因此名落孫山，這使滑先生產生了畏怯之心，覺得單憑一個小木雕，怎麼能引起大畫家徐悲鴻的重視？在同事的鼓勵下，滑田友下了決心把照片寄給徐先生，在信上試探問問能不能做他的學生？滑田友認為考都考不上，寄個照片去是根本沒有希望的事。過了幾天郵差送來了一封信，一看是悲鴻先生回信，滑先生說：「我心直跳，手也不大聽話了，手抖著把信拆開，以為一定是不行。」可是沒有料到，悲鴻先生慷慨激昂，給予熱情的鼓勵，指出：「中國還沒有刻的這麼好的人才，你不必做我的學生了，你是我的好朋友，我將設法把你送到法國巴黎去留學，去看看世界歷代的雕塑大師，對你的事業一定會帶來

突飛猛進，比當我的學生更好，對中國可以更快地培養出一個大雕塑家來……」。

　　徐悲鴻對一個素不相識的滑田友，也不管他的學問、出身、地位的高低，見到他的作品，立即肯定滑田友的天才，預見他的未來。這猶如伯樂之友九方皋在伯樂推薦下應秦穆公之召，去求千里馬，而當時的九方皋是個低賤的樵夫和菜農。悲鴻先生對一個毫不知「底細」的陌生人，也沒有見過，而只憑作品即欣然結爲朋友的滑田友，同樣是有令人們無法去理解的事，但是悲鴻先生就是這麼做了，不但如此，他又把這孩子雕像親自推薦給《良友》畫報刊登，這一來雕塑「明星」在中國大地上顯露出他的光彩。

　　當《良友》報刊印行之後，馬上吸引了三十年代我國大雕刻家江小鶼先生的濃厚興趣，他發了一股藝術家的「傻氣」，坐上飛機，專程到南京丁家橋中央大學去見徐悲鴻，請徐先生將滑田友介紹給他當助手。他親自接見一個毫無名氣，不爲人所知的縣城小學教員滑田友。一個徐悲鴻，一個江小鶼，這兩位愛才的長輩不約而同地將這顆「明星」挖掘出來了。這個事例，使我們聯想到三十年代中國爲什麼出了那麼多的人才，這是值得大家深思回顧的問題。千里馬常有，而伯樂不常有，這是個真理。

　　在一九三三年元月滑田友隨悲鴻先生夫婦去法國，同船還有張繼的女兒張英。徐先生是應法國之請在巴黎國立美術館舉行畫展。畫展情形，盛況空前，法國政府購現代中國畫十二幅，永久陳列於美術館，這是中國當代文化在國際上的創舉。世界著名的文藝評論家加米勒·莫葛蕾先生三次親自撰文推崇徐悲鴻，並讚譽他所作〈古柏〉與十九世紀法國風景大家盧梭的作品比美毫不遜色。隨後又應德國柏林美術會之邀前往舉行畫展，後又在義大利米蘭皇宮舉行展覽，義國太子爲會長並親爲剪綵，全義電影院皆放映新聞讚譽這次展出的盛況。

　　徐悲鴻藉此機會將滑田友推薦給巴黎美術學校，滑先生進到了這座舉世聞名的學府後，刻苦努力，惜分惜秒，成績一直很優異，深得師生的敬佩，在一九三六年第一次獲得了銅質獎章，里昂中法大學給滑先生三年的獎學金，生活一下就安定下來。滑先生常說留法的學生可謂艱苦卓絕，如果沒有悲鴻先生親自的艱苦經歷的鼓舞，他是堅持不了。

　　一九三九年滑田友先生經過了精心的努力，終於完成了榮獲金質獎章的巨作〈出浴〉，從此在法國藝壇受到了應有的重視，法國教育部和巴黎市政府都購藏了滑先生的作品。後經朋友的介紹在一家廠裡工作，一直到一九四七年，生活比較優裕平穩。一九四六年吳作人去法國舉行畫展，遵悲鴻先生之命邀請滑田友到國立北平藝專任教。滑先生對悲鴻先生是感恩戴德，看作是自己的恩師，所以欣然允諾，並立即啓程回到中國。

　　悲鴻先生只要見人有一處之長，總是竭盡全力加以推薦和發揚。所以同道的畫家姓名掛滿了他的口，同道的畫幅也成了他談話的內容。他經常在百忙中答覆信件、接待許多陌生人，這些陌生人通常是帶著膽怯和羞澀的表情進來，但走時總是懷著愉快激動的心情，滿

懷信心地告別悲鴻先生，而且他對人從來不擺架子，常常登門去走訪一些出名或不出名的畫家和民間沒沒無聞的藝人，徐悲鴻不止對青年及有成就的畫家加以鼓勵和愛護，他對民間玩藝，如泥人塑像——這是沒有入過美術學校，也沒有鍍過金的民間工匠餬口的手藝，在上等社會當時無人予以注目，徐先生卻見好就搜羅，擺滿櫥櫃，還親自跑到天津去找人裝裱，並撰文大力推薦介紹給大眾。

三請白石老人

一時傳爲藝壇佳話的悲鴻先生三請齊白石老人的動人事例，充分說明徐悲鴻是如何愛惜人才，而且沒有宗派門戶之見，他完全是爲了復興中國的繪畫在作艱苦的努力。

二十年代，悲鴻先生就任北京藝術學院院長時，正是齊白石先生受圍攻的時候，白石先生那大筆淋漓、氣勢磅礴、別具一格的大寫意和新奇的花卉草蟲，細膩入微的新鮮畫風，飽受了當時北京保守派文人畫家的攻擊非議，只有徐悲鴻先生勇於挺身相護，獨排眾議，慧眼識荊，親自「三顧茅廬」，過訪寄萍堂老人齊白石，請白石老人出任藝術學院教授。

在悲鴻先生推心置腹、感人胸懷的感召下，白石老人寫出了「答徐悲鴻並題畫寄江南」，詩云：「少年爲寫山水照，自娛豈欲世人稱？我法何辭萬口罵，江南傾膽獨徐君。謂我心手出怪異，鬼神使之非人能；最憐一口反萬眾，使我衰顏滿汗淋！」白石老人對悲鴻先生感恩不已，認爲是畢生知己，寫下了：「草廬三請不容辭，何況雕蟲老畫師；深信人間神鬼力，白皮松外暗風吹。」白皮松是名貴稀有的松樹品種，它象徵著人間情義的高潔如蒼松翠柏，單就蒼松就足以描述友誼的長春和急風、高寒中的崇高品德，而白皮松又增添了一層更爲高貴雅潔的白色，使友情更具凡人所沒有的境界。這種松樹在北方的古都從東北到熱河承德，又從承德到文化古都北京均有，但爲數不多。白石老人這種真摯的詩句寫出了爲什麼他能夠出任藝術學院教授的核心道理，也寫出了徐、齊二大師的美德。

徐悲鴻與白石老人之交，一掃過去文人相輕、互相攻擊的陋習，爲藝壇樹立了典範。由於悲鴻先生的盛情殷隆，所以獲得了白石翁的高度信任和敬佩，他們之間的友誼深篤是無與倫比的。

王青芳是個窮困潦倒的國畫家和版畫家，長期爲生活東奔西走，在北平的幾個中學兼課和賣佛教圖像的版畫。當悲鴻先生北上後發現王青芳畫的魚和翎毛畫得不錯，便親自聘請他到藝專國畫系專門教授畫魚和鳥。一個與悲鴻先生毫無關係的窮畫家，徐先生同樣以厚禮相聘，使王青芳在北方畫壇佔有一席之地。

壽石工是個有成就的金石家，古典文學也很好。這位先生與北平那批墨守成規，沉醉於藉國畫的「傳統」、「神韻」來反對國畫的改革和創新的保守文人站在一起，並以陳半丁、溥燕蓀、溥雪齋、秦仲文爲代表，在當時北平的大大小小的報刊上發表宣言，寫了大量的

文章，攻擊徐悲鴻「摧殘國畫」「…毀滅幾千年來的中國藝術傳統…」向徐悲鴻展開了猛烈的進攻，這是近代轟動一時的國畫論戰，也是新興的力量和舊的保守力量之間的一場持久的大辯論。其影響的深遠，隨著歷史的發展日益顯現。徐悲鴻這時挺身戰鬥，得到了廣泛的支持，因此他畫馬寓意，題句：「直須此世非長夜，漠漠窮荒有盡頭」。以此來鼓勵自己爲中國畫的改革戰鬥不息。

壽石工是名副其實的反徐派，但是悲鴻先生還是寬宏大量，氣度非凡，請他到藝專來教授篆刻和古典文學。在當時藝專教師裡，反徐派有好幾個，但是徐悲鴻並不因爲觀點上的不同、派別的不同而容納不了人。

經過大論戰之後，徐先生也不排除異己，這些人還繼續任教，這是一般人所做不到的事，但是徐先生爲了能團結更多的人，爲復興中國繪畫而熱情無私地，做著別人所難以做到的事，因而徐先生任藝專校長時，人才可謂盛極一時，廣羅了當時全國許多有造詣的畫家，並且加以重用。

畫壇「伯樂」

影響一個歷史時期的著名國畫家傅抱石的成就，同樣也和悲鴻先生息息相關。

傅抱石的學生曾向我敘述了一件關於徐悲鴻和傅抱石的事情：早年傅抱石曾遊日本學畫，他是好學不倦、刻苦努力的青年，但是他總懷疑自己是否有天才？是否可以從事繪畫工作？將來是否有前途？於是好學的傅抱石鼓足了膽量，冒昧地寫了一封信，寄了幾張畫給徐悲鴻，想請悲鴻先生來決定自己是否能繼續畫下去。他將信將疑，滿以爲大名鼎鼎的徐悲鴻未必會予理睬，可是想不到徐悲鴻很快就回了信，熱情動人地勉勵傅抱石。悲鴻看到了傅抱石的作品和知道他境況困難，便到處推薦和讚揚傅抱石及其作品，江西景德鎮才請他去工作，以維持生活。後來徐悲鴻又親自聘請他到南京中央大學去當藝術系教授，從此傅抱石便獲得了發揮自己天才的良好機會和環境。

傅抱石的作品也日新月異，進入了極高的境界，爲近代中國藝壇描下了動人的一頁，成爲一代很有影響力的大畫家。

當代名畫家李苦禪，是悲鴻先生一九一七年從日本回國後，蔡元培先生專爲徐悲鴻設立的「畫法研究會」的學生。這是李苦禪踏入畫壇的門徑。一九二三年李苦禪進入了當時的西城京畿道的「北京美專」，與王雪濤同學，並視齊白石爲師。齊白石在悲鴻先生和陳師曾的大力宣揚下，名震藝壇。李苦禪對齊白石至爲折服，徐悲鴻親自帶李苦禪引見齊白石並拜爲門生。當李苦禪作爲拜師之禮，當面揮毫作畫之後，白石翁大喜，並預言李苦禪必成爲未來的大畫家。但是李苦禪生活至爲清苦，風風雨雨慘淡經營，到了一九四六年悲鴻先生北上就任藝專校長時，立即將李苦禪請至藝專任教。

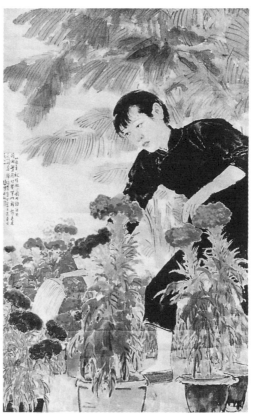

1939 年十月於新加坡，徐悲鴻與王瑩在徐氏所作
〈放下你的鞭了〉前合影。（上）
徐悲鴻　園內雞冠花　1936（右）

　　在國畫論戰當中，李苦禪與徐悲鴻並肩奮鬥，李先生說：「中國幾千年歷史講究『黨同
伐異』，我與悲鴻先生在藝術上是『同黨』，從北京大學畫法研究會算起，我是徐悲鴻的
學生，也是他的崇敬者。」儘管徐先生對李苦禪的天才至為讚賞，並曾預言「白石翁之後
筆墨的運用當推李苦禪最為傑出」。但是李苦禪正如他的名字一樣是苦行僧，二十多年來
未曾有愉快的日子過，因此畫界同情他，稱他「苦老」。「苦老」終生難忘的是徐悲鴻對
他不同時期都是關懷如一。他常常回憶談到他早年在北京大學「畫法研究會」悲鴻先生對
他的熱情幫助，當悲鴻先生從日本回國到了當時的北京，李苦禪曾拿自己的畫去請教悲鴻，
他看了李苦禪的畫之後，大加稱讚，立即建議派他到法國留學，並為他力爭公費名額，後
因歐戰正酣，這個宏願未能實現。半個世紀過去了，李苦禪的辛酸使他對青年時代幸遇悲
鴻先生而更加懷念不已。但是時間使徐悲鴻對學生的準確預見，更加使人折服讚嘆！他曾
多次向我提及名導演李翰祥，他說：「學生中，李翰祥是個非凡的奇才。」

　　李翰祥雖沒有在繪畫上放出異彩，但是他的天才，同樣在電影上開出了花朵，成為電影
界舉足輕重的導演。

　　徐悲鴻這種愛護人才、培養人才，善於團結和發揮各人所長的虛懷若谷的精神，以及他
長期的藝術實踐，豐富多彩的藝術作品，使他成為當代畫壇無可爭議的領袖和宗師。他不
愧為當代畫壇的「伯樂」，這樣的榮譽只有徐悲鴻可獨得之，我們看待徐悲鴻，絕不應該
只看到他的藝術成就，更應該看到他是近代畫壇的辛勤園丁。

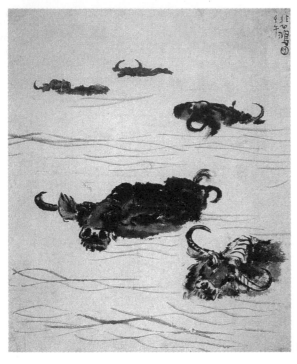

徐悲鴻　水牛　水墨　1942

勤勞純樸的藝術生活

徐悲鴻是勤勞純樸的藝術大師，出身貧苦，從童年到去世短促的五十八年間是「富貴不能淫，貧賤不能移」，孜孜不倦、從不停頓地奮鬥的一生。他畢生為復興中國繪畫，打破以四王為祖師的文人畫的因循守舊、陳陳相襲的束縛，而忘我地努力著。他忠於自己的理想，從各個方面嚴以律己，輕視個人名利，生活艱苦樸素。他崇高的品德和對美術事業的無限忠誠，以及他遺留下來的豐富的文化遺產，都將長遠地感動著、激勵著後人。

儘管悲鴻先生從艱苦中奮鬥過來，但是他從沒有忘記過去的千辛萬苦，他把自己所受到的人生疾苦化為自己前進的動力，在生活中有意地約束自己，貫徹到自己的行動中去，直到他生命最後的一息仍然不放鬆自己。所以他請名金石家陳子奮先生刻製一方「困而知之」的印章作為終身的座右銘來激勵自己。

徐悲鴻不抽煙、不喝酒，更不賭錢。日常生活極為簡單。一九四〇年，悲鴻先生旅居我家時，我印象最深的是他和許多畫家截然不同：他不像別的畫家喜歡豪飲，放任自己不加控制；他更不像有的人吃、喝、嫖、賭，大講排場，揮金如土，放蕩不羈，以此來標榜自己是名士派，是脫俗出塵的超人。

第一次見到悲鴻先生，穿的是褪了色的陳舊的淡紫灰色舊式西裝，深褐色皮鞋佈滿了橫紋縐褶和補釘，如果說時髦的話，就是他那沒有見過的「繁花式」領結，很使人羨慕。少

年時期的我，心裡認為這副奇特吸引人的領結也許就是我早就聞名的大師稱號的象徵，使我對悲鴻先生更加肅然起敬。尤其是徐悲鴻那頂造型別開生面的呢子禮帽，一戴上去幾乎連眼睛都看不到了，這說明帽子邊緣由於風吹雨淋已經沒有彈性了，這是他在法國留學時的紀念衣物。

他經常告誡我：「一個人不能喜新厭舊，有成績時不要忘記過去的困苦和遭遇。」「對事業，對生活要勤奮。」一個畫家「一定要拳不離手，曲不離口」，才能使你永遠前進，去開拓更高的境界。所以他除辛勤作畫之外，從不追求新的時髦享受。

他經常教我從小地方去要求自己，鍛鍊自己。他買襪子總是半打起碼。這半打必須同一顏色和質地，他說兩隻腳穿襪子絕不會同時破掉，一定有一隻腳先破，如果半打輪換穿洗，破一隻，其他的就可以頂替上來，半打可以頂十雙穿。滴水成河，積少成多，時時處處、點點滴滴去做，才是做人的美德。

在檳城舉行籌賑畫展，布置會場時，他打開一個舊布包，我看了很驚奇，包內都是一些舊的拐彎的釘子和仔細繞好的繩子。這些釘子又經過他親手將彎彎的根根調直，繼續為他的畫展貢獻力量。這種良好的習慣，我北上住在他家時，看他絲毫未變，還是依然搜羅廢舊東西，不同的是布包變成了百寶箱了。畫壞的畫他也不浪費，先用它寫字，然後用它去吸畫上多餘的墨和水或做為襯墊紙用，直到不能用才扔掉。徐先生對自己的畫一向很嚴格，一有敗筆或不滿意的地方，這張畫就一定不讓它出門，而是作廢處理，這就是他的不苟且的性格促使他這樣去做的。畫油畫，餘剩的髒顏色也從捨不得像別的畫家一樣刮了扔掉，他把顏色保存起來，充分利用完才罷休。他說：我的顏色用到畫布上絕不吝惜，但是在畫板上一定要節省、愛惜，絕不能大手大腳隨便浪費。

在飲食上可以說是最簡單不過了，我想到有句名言：「吃的是草，擠出來的是奶來滋養人類的文明」。悲鴻先生的一生就是這樣度過的。在法國時他經常是麵包、冷水一頓餐；在博物館臨畫是兩塊麵包過一天。到檳城時，早點是一塊蕃薯，一碗紅豆沙。午餐、晚餐除別人請客外，總是粗飯粗菜，從不講究吃什麼名菜或特產。當藝專校長時，他仍然這樣節約樸素，白燉海帶（降血壓之用），西紅柿（即蕃茄）炒雞蛋，幾乎天天如此，常吃不厭，也不倒胃口，端上來就吃。有時菜壞了他也捨不得倒掉。

如果說悲鴻先生有享受的話，就是一年一度秋風勁起時，天津臨近肥美脂黃的勝芳螃蟹，悲鴻先生對此橫行的物品有特別的「偏愛」，每次和他同吃一次就是四、五個小時，經常是我和伯陽相伴，或有友人與學生同享此樂。在桌上他會滔滔不絕，讚不絕口談論中國各地螃蟹特色，並且深為歐洲人惋惜，因為他們不懂得吃如此美味的螃蟹。螃蟹這鮮美的河產動物，自古以來就是騷人墨客進酒的佳品，它與酒和九秋是分不開的，談到螃蟹就必須有酒才更有詩意悠情，許多詩人也賦詩敘懷。白石老人也是蟹酒一體，賦詩作畫：「富貴

何如把酒壺，昔人沉醉卻非愚；先生有蟹欣開甕，陶謝忽逢對飲無？」

　　但是我和悲鴻先生或許多嗜酒的畫友與悲鴻先生共享九秋蟹正肥的良宵時，就聞不到發人幽思的美酒芳香，因爲大家敬重他，尤其尊重他不喝酒的美德。但是桌小並不寂寞，他的說笑言談能使你捧腹大笑，樂而忘憂。盡情地與他享受秋色的美妙風味。

　　裱畫師劉金濤是個窮出身的工匠，生活不足以餬口，悲鴻先生一手幫助提拔，使劉先生成爲裱畫最出色的匠師，所以劉先生一生對悲鴻先生感恩戴德。當金濤先生困難時，徐悲鴻出資給他在北平和平門外東琉璃廠一尺大街開設了一間裱畫店，還親自爲他寫匾「金濤畫齋」。劉先生煙酒都愛，日久天長看見悲鴻先生不抽煙不喝酒，他自己也立志戒除。每次看見悲鴻先生遠遠走來，他便急忙地把煙藏到身後擠滅，尋機拋掉，劉先生說：「我敬悲鴻先生像爹娘」。悲鴻先生就是這樣身體力行，以身作則，所以他的子女和他相處久的學生，大部分不會煙酒，這對一個名士派的藝術家真是少見的事。

　　悲鴻先生曾經用自己爲何不抽煙的事來教育我們後輩。他十五歲時，一天，很高興地穿上了一件用父親省吃儉用買的綢料子，經母親精心製作成的新綢長衫，滿懷喜悅的心情去吃一位親戚的喜酒。年少的徐悲鴻對這件新衣服十分愛惜是必然的，因他從沒有穿過這麼好的衣服，穿起來後是又拘束又謹慎，小心翼翼，深怕弄髒。但是事情太湊巧了，就像黃鼠狼單咬病鴨子似的，一位冒失的先生又喝酒，又抽煙，得意忘形，眉飛色舞，手臂亂揮，一下不小心，手中的香煙頭竟把徐先生心愛的綢衫燒了一個窟窿。這對家境窮困的徐先生打擊是多麼的大啊！一路上氣憤、惋惜的心情還未平靜下來，剛進家門又受了母親的一頓訓斥，真是火上加油，平地起了風波。從此之後，倔強的悲鴻便立志終身不抽煙、不喝酒、不穿綢衣服。這刻畫出悲鴻先生的性格，是多麼的剛毅不移，也充分表達了徐悲鴻之所以成爲大師的特殊氣質。也正如他自己書寫的大對聯所言之志：「獨持偏見，一意孤行。」從生活的細節到藝術事業，他總是說了就做，立了志就不改，一如既往，堅持下去，毫不動搖，貫徹始終。

俠義仁風的一代大師

　　徐悲鴻具有很豐富的藝術家、詩人的感情，他拚命去愛自己之所愛，他有一種「傻勁」，他愛藝術、愛善良的人類與世間的良知，他更愛朋友，愛惜人才勝過於自己的親屬；他的感情充滿了生活的整個領域，可用他對精品「悲鴻生命」來包含他的整個生命，因此他的爲人和他的作品既令人尊敬，也令人備覺可愛。

　　悲鴻先生日常生活簡單樸素，刻己待人。當他任國立藝專校長時，生活平穩優裕多了，不再有他題馬常用的「此去天涯將焉托，傷心競爽亦徒然。」的狀況，也不必長期顛沛如「如汝健足果何用？爲覓生芻盡日馳！」練就了驚天動地的本事尚且還需終日爲生活而奔

跑的藝術家生涯已結束了，愁緒消除了，但是他仍舊過著很節省的生活。

一件我父親清泉翁送他的深藍色呢子長袍，是他唯一春秋常穿的服裝，開會或演講一直穿著它。夏天穿的是背上有補釘的四川夏布長衫，洗的就像紗窗一樣又薄又透明，但他泰然自若，到那裡都是穿著它。他飽受過人間的悲苦，懂得應該怎麼樣去處理患難生活和安樂生活的關係。他用富裕的錢去幫助窮朋友、窮學生，他不知有多少次都是為了朋友和學生把畫賣了，去幫助他們的困難，但是自己絕不在日常生活中追求榮華的享受。

他常回憶自己在上海街頭流落，無依無靠，有時不得不脫下陳舊的衣服，送到當舖去換幾個銅板以臨時維持生活，常常吃兩個飯糰度日。潦倒不堪時，只好睡在人家抽大煙的床底下以度過寒冷的漫漫長夜；這時是黃震之給他一些資助，黃先生在上海「暇餘」賭場有一間小房間，是他抽大煙的場所。從下午到第二天天亮都有人打牌賭錢。徐悲鴻就住在他的煙房裡，每天早晨當人散了之後，直到下午三、四點這段時間就在房內作畫、寫字，等賭客來了徐悲鴻就避開，在夜校補習法文或逛書店、圖書館。每天兩餐都在賭場與賭客共食度日。

這短暫的時光使徐先生貧困時受到了幫助，黃震之很器重徐悲鴻，給他介紹朋友買畫以維持生活，所以多情的悲鴻非常感激和敬重黃震之，當黃震之六十大壽時專為祝壽畫了〈震之黃先生六十歲影〉以表達自己的感激之情，畫上題舊作詩云：「飢溺天下若由己，先生豈不慈！衡量人心若持鑑，先生豈不智！少年裘馬老頹唐，施恩莫憶仇早忘！贏得身安心康泰，矍鑠精神日益強。我奉先生居後輩，談笑竟日無倦意，為人忠謀古所稀！又視人生等遊戲，紛紛來世欲何為？先生之風足追企，敬貌先生慈祥容，嘆息此時天下事！」把震之先生畫在長青的蒼松古樹下，悠然安祥，容態慈祥，並畫了籬旁叢生的翠竹，傲霜枝的菊花，這是徐悲鴻感戴黃震之的精心結構，歲寒時幸遇這位慈祥老人，使寒冷增添了人世間的暖人心懷的氣息。

不幸黃震之經商失敗，無法再支持徐悲鴻了。天無絕人之路，此時的悲鴻先生仍有大好人黃警頑先生的慨然幫助。

悲鴻先生向我敘述他一生遇到姓黃的便逢凶化吉，受姓黃的幫助不少，為黃震之、黃警頑，新加坡的黃孟圭、黃曼士。徐悲鴻經常在感激和懷念這幾位仁者。為感戴黃氏諸豪傑，所以徐悲鴻曾一度改名「黃扶」，不但為此，徐先生在〈田橫五百士〉這張不朽名作中，也把自己畫了進去，穿一身黃色的服裝以表示自己永遠不忘懷的感恩之情。徐悲鴻這種美德是一般人所難以做到的，他是個多情的人，他充滿了對他人的無限熱情，所以他畢生總是扶貧濟窮，從不停頓。當黃警頑生活困難時，他立即把黃老先生接到當時的北平藝專，在藝專任職，並親自為他安排好起居，逢年過節總是親自用汽車去接他到家中共度良宵，暢敘往事，歡談至夜闌方散。

徐悲鴻了解自己，更了解別人，受到他從學業到生活資助的朋友和學生是不計其數，書寫不盡的。靜文在悲鴻先生去世之後悲痛地說過：「我總覺得悲鴻沒有死，好像他是出門去旅行開畫展了…。」這把許多受過徐悲鴻恩惠的人，與悲鴻交誼較深的朋友的共同心情說了出來。二十六年過去了，這位偉大的藝術家的一生，用他的藝術成就、用他的辛勤教育，用他的俠義仁風、用他的點點滴滴細小的行為在滋潤著中國的藝術園地，為中華民族譜寫了一部永恆的交響詩。悲鴻先生不應當死，徐悲鴻之死，太早、太不幸！但是他的為人、他的成就至今仍為國內外許多前輩畫家和藝術界同道所談論和懷念著。

悲鴻的美學、美育實踐

徐悲鴻對中國近代的美術教育事業的貢獻，僅用巨大成就來概括是不足以道其全貌的，這將隨著歷史的發展日益顯現他對近代美術事業的深遠影響。他對明末清初以來文人畫給予中國畫壇的影響深惡痛絕；對近數十年來從學西洋形式、標榜新潮的一些同道更是大聲疾呼。他期望能夠形成一股繪畫改革的歷史巨流，沖涮舊時代頹唐的風氣，振興起真正中華民族的新繪畫。悲鴻先生畢生為這崇高的事業耗盡了自己的一切力量，最終光榮地在這個崗位上獻出了自己的生命！

徐悲鴻在藝術教育事業上的艱苦奮鬥和他畢生所受的困苦、飢寒交迫、東奔西跑的生活經歷是分不開的。他在法國留學時期，曾在一幅人體素描中藉畫人體來抒發自己的處境和意志：「後天困阨堅吾願，貧病技荒力不窮，仗汝毛錐穎銳利，千年來觀此哀鴻。」他時時以「困而知之」的精神來鞭策自己去培養和造就新生的下一代人才。他為了扭轉幾百年來中國畫壇的沉淪局面，肩負重任自始至終以「本是馳驅跋涉身，幾回顛躓幾沉淪，為尋嘗膽臥薪地，不載昂藏視善人。」的意志勤勤懇懇數十年如一日，從不停頓。

由江蘇宜興縣思齊小學、女子師範、彭城中學、北京大學畫法研究會、南國藝術學院、南京中央大學藝術系、北京藝術學院、桂林師範、重慶中央大學藝術系、磐溪中國美術學院、國立北平藝術專科學校，前後四十多年都在為培養具有新風貌，符合新時代的中國美術人才而忘我地工作，撫育、提攜後學直到生命的最後一息。他先後培育的幾代美術人才在現代中國繪畫史上是支龐大的、實力雄壯的隊伍，這是直接蕩滌沉沉數百年文人畫壇的主力軍。沒有悲鴻先生的苦心經營，集聚力量，文人畫沒落的風氣斷然不可逆轉。這支龐大的力量從北到南，從西到東，從海外日益發揮著令人喜悅的作用。

一九四六年徐悲鴻應朱家驊之邀出任國立北平藝專校長，他在積數十年辦學經驗的基礎上，充分發揮了自己的才能和威望，他廣羅了當時全國傑出之士共同協力去拓展中國的美術事業，團結了不同派別的畫家來共同為復興中國的繪畫而齊心努力。除了他的一部分學生及一些老前輩畫家，必須兼顧當時復員的南京中央大學藝術系的教師力量之外，幾乎都

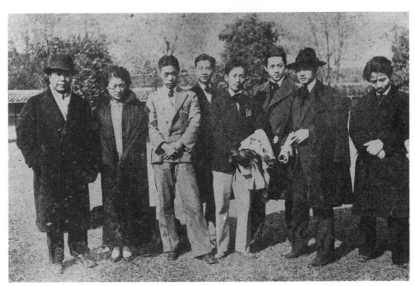

徐悲鴻與田漢等人在中央大學合影。
前排左起：謝壽康、俞珊、田漢、蔣兆和、徐悲鴻、劉藝斯。
後排左起：吳作人、呂霞光。（攝於1928年秋或1929年春）

集聚到當時的文化古都——國立北平藝專任教。如他的學生吳作人、土臨乙、蔣兆和、李苦禪、滑田友、艾中信、馮法祀、孫宗慰、陳曉南、齊仁、李斛、宗其香、蕭淑芳、黃養輝、戴澤、韋啓美……還有其他畫派畫家如齊白石、黃賓虹、李可染、葉淺予、于非闇、李樺、李瑞年、董希文、李宗津、王青芳、田世光……，最難能可貴的是悲鴻先生還容納了當時震動藝壇的新國畫論戰的反對派，直接攻擊漫罵徐悲鴻的秦仲文、徐北汀、壽石工、李智超等人。他這種虛懷若谷、光明磊落、毫無私心之念，更無文人相輕的門戶之見的品格，感召著四方之士，所以這盛極一時的國立北平藝專教師陣容，當時許多有識的賢達稱譽之爲「群英會」或「群賢畢至」，堪謂集當時精華之大成。藝專的教學氣象蒸蒸日上，欣欣向榮。當時給我的印象，已經很少有過去許多學藝術的學生那種「吊兒郎當」、「公子哥兒」，不修邊幅的現象，學生的學習氣氛極爲濃厚。

在辦學上，徐悲鴻自始至終是堅持「任人唯賢」、「擇優錄取」、「破格入學」、「不講出身」的原則。他反對「磨刀背」的人學畫，他形容有的人是「磨刀刃」，越磨越鋒利，事半功倍；有的人是「磨刀背」，越磨越鈍，永無犀利之日，但是這種人在另外的學科領域裡可能是個「聖賢之才」，因此他主張「因材施教」，切不可「磨刀背」，達不到培養人才的目的，空浪費「寶貴的生命」，這無異於「買鹹魚放生，不知死活」，凡是學問都不是生而知之，他主張學生獨立思考，走自己的道路，爲了達到治學的目的。

因此凡是入學考試，悲鴻先生必親自把關，從學生筆試到口試都是親自挑選。只要學生有天資，感覺好的，雖然不夠規定年齡或普通中學學歷稍差的，他絕不拘於硬性的考試程序規定而予以破格錄取。他主張「智的藝術」。他認爲產生一個能站得住、真正有成就的畫家是極不容易的事。在教學中他覺得培養一百個學生能出幾個畫家就是大成績，不可能教一個出一個畫家。由於徐先生充分認識樹人之難，所以他格外重視人才和發揮每個人的特長。他更尊重每個畫家的一點一滴寶貴經驗和創造，也絕不輕易否定一個人或一張畫。所以當學生在學習中遇到困難、灰心喪氣時，只要徐悲鴻一來上課，所有的氣餒和完全不

相信自己能學畫的情緒便一掃而光，信心十足，充滿了對前途的熱愛和希望。凡是上過他課的學生，經過了數十年談起來仍如數家珍，沉浸在回憶裡。

他辦學的嚴格精神是由於他的勤奮刻苦，和自己長期得不到良好學習機會而煥發出來的激情；加上他在法國、德國留學時的極端窘迫，歷盡千辛萬苦，因而深知加速培養人才的重要性，所以他是一位十分認真、誠懇的師表。他是受到最嚴格、周密的鍛鍊，苦下過硬功夫的大師，最透徹瞭解繪畫的精妙之理。

他除了自幼得到父親徐達章老先生嚴格的訓練，接受了中國畫傳統的正規傳授之外，更重要的是達章先生對景對物能觀察入微，把目之所見，心之所感的宜興景物寫真入畫，尤其是喜歡畫動物和人物，經常畫家中人和鄰居，在人物刻畫上都能盡到惟妙惟肖的能事。這是徐悲鴻以後對於藝術力倡求真、以寫實主義為己任、「吾所法者造物而已」的家庭根源，以及家學淵源的先天優越條件。

在國外他繼承了法國徐梁畫院的嚴謹素描錘鍊。他自己體會到沒有出國之前，觀察事物尚欠精微，用墨用筆粗枝大葉，往往不能中繩墨，好像脫韁的馬，殊難控制。入徐梁畫院最初的幾個月，開始學素描很不習慣，碰到了許多困難，經過艱苦工夫才逐漸「中規中矩」。後來考入巴黎美術學校，拜當時的繪畫大師佛拉孟為師，後又經藝術家湯勃特的推薦，結識了法國當代大師達仰先生。

使徐悲鴻一生受益最大的是達仰，他認為達仰除繼承和發揚了柯洛的光輝技藝之處，更重要的是達仰扶持後進、誨人不倦，毫無高傲的架子，是一位非常慈祥、和顏悅色的長者，在藝術上精銳的卓越見解，精闢到無與倫比。在法國藝術界負有崇高的威望，徐先生說他的一生中除得父親的教育之外，就是達仰給他的啟示最大。

達仰時時告誡悲鴻先生：「我的老師柯洛給我最深刻的啟示是要至誠、要充滿自信，更不要放棄自己的信念來遷就別人的主張，人需要有受苦的毅力和習慣，不單做人如此，就是對於學問更需要選擇。沒有經歷過艱苦的人，就不會有宏大的志願，也不會獲得巨大的成就。」徐悲鴻說：「達仰老師的話，我欽佩之至，終生不敢忘，永遠是我的座右銘。」

在達仰先生傳之於悲鴻先生，他又傳之於我們這些後輩的告誡中深刻指出：「任何藝術都是不容易學好，千萬不可以醉心於時髦、趕浪潮，不要甘心於一點小成就，就心滿意足、不可一世。達仰先生教我們每畫完一張畫，要默寫，要牢記特點，然後拿來和原作相比較，這樣才能學到真本事，切不可以虛作實，譁眾取寵…」

徐悲鴻在藝術上受到了達仰的精心培養，而達仰先生為人之哲理更為他所衷心折服，終生以達仰為榜樣來對待繪畫事業、對待後進。這是最完美的師生楷模，永垂藝壇。我們在悲鴻先生身上看到的、受到的，感到他除具有達仰先生的高尚品德之外，同時還具有中國數千年傳統美德的再現。

徐悲鴻　大哲人之父　素描　1931

　　在教學上，他把自己艱苦摸索累積的豐富經驗加以總結和提煉，因而他有很完整的一套辦學與教學的科學辦法和理論。他一再指出有第一流技巧的畫家不一定能成為第一流的畫家；反之第一流的畫家不一定有第一流的技巧，安格爾和德拉克洛瓦就是最典型的例子。他常講在德國時，每天畫十個小時，不論春夏秋冬，特別是素描更下苦工夫，可是感覺越畫越沒有進步，越來越感到憂心。回到法國後專門為此去請教達仰老師。達仰說的很透徹，他說十九世紀法國名畫家摩洛，是位大天才，憑他的天才不難成為世界最偉大的藝術家，但是結果他的成就遠不能和米開朗基羅和達文西相比。原因是摩洛的藝術生命太順利，沒有經過困苦的日子。達仰指出，凡是沒有經過艱苦困難的人，往往缺乏雄心大志。大作家、大藝術家都是毅力堅強，有宏大的志願，即使遇到再大的困苦也能創造出驚人的傑作傳之於世。

　　所以徐悲鴻說治藝之道絕不能是「生而知之」，而是「困而知之」。他說人生道路要如此，學習過程中也要如此，才能達到最高的境界，所以一個畫家首先必須受到嚴格的基本功夫鍛鍊陶冶，然後才有可能在此穩固、紮實的基礎上，發展自己獨特的個性和專長，他反對光靠小聰明，追求爽朗悅目，或生性放蕩不羈，喜歡「無為而治」的舊文人的習尚。他主張「藝精於一」，不主張好高騖遠、毫無主見、博雜非常，結果因太貪心，不實事求是，變成沒有宗旨，好比買了一條魚，又想清蒸、又想紅燒、還想乾煎，結果是什麼也弄不成，這叫大雜燴。對美術或其他學問，在這點上醒悟早的人就少走彎路，這是一個非常重要的道路，但是常常不為人所注意，一下就虛度十年八年，等到碰了許多釘子才能醒悟

過來。靠小聰明取得的成功是經不住時間的考驗的，所以取巧的捷徑是沒有的，是自己耽誤自己的孟浪行爲。

　　由此我們可見徐悲鴻從做人到治藝的嚴格態度，數十年始終如一，他是個腳踏實地、艱苦奮鬥的藝術家，重實際而輕視取巧浮華，這是他的人生道路，同時也是他的藝術道路。

　　有些同道認爲悲鴻先生除認同寫實主義和西歐古典大家之外，反對印象派，反對畢卡索、馬諦斯，這是一個誤解，或者是以訛傳訛，久而久之說的人多了，就誤以爲真。許多歷史上的誤解都是這麼產生的。一個名人的話，常常這樣蒙上一層紗，或者把上半段或下半段忘卻了，剩下了中間的半句，而改變了原有的意思，因此形成了弄僞成真的誤會。

　　悲鴻先生收藏的印象派畫家的畫冊及西歐的印刷精品，數量之多是很可觀的，他一向認爲前期和後期印象派諸大師是「頂了不起的創新者」，他認爲印象派諸大師都有堅實的功夫，他們打破畫室的束縛，走向大自然、走向外光，捉摸自然界的無窮變幻，他們爲了研究大自然，能夠在同一個地點，根據風雨、春夏秋冬等自然條件的變化，而反覆去探索，這是道道地地的西歐「師法造化派」，在光和色上，印象派運用到「如此嫻熟」、「如此完美」、「巧奪天工泣鬼神」的境界，是繼浪漫主義之後藝術上的一次大變革。

　　他自認爲深受印象派光和色的陶冶和感受，我們從他的許多作品的發展過程中，充分印證了他對印象派的肯定和推崇。早在他的傑作〈徯我后〉裡，他就已開始有意識地運用了印象派的理論，色彩的運用和技法的表現，這應當說是徐悲鴻的早期嘗試，後來的許多作品明顯地和在西歐時期不同。如一九三四年〈桂林灕江風景〉，一九三五年所作〈湖畔〉，一九三八年〈喜馬拉雅山晨曦〉，一九四〇年在新加坡所作〈李小姐〉，一九四三年〈天目天〉、〈雲南雞足山庭院〉和〈雞鳴寺〉，還有晚年的許多油畫人像等一系列數量頗多的作品裡，都在探討光和色在人物和大自然界的千變萬化。

　　隨著他年紀的增長，這種對大自然對實際的探討越來越深刻，應用的更爲淋漓盡致。一九四七年吳作人赴英講學時，徐悲鴻專門託他到歐洲去買印象派的印刷精品，每幅之大都近似一張報紙的大小篇幅，印刷之精，據吳作人說和原畫很接近。

　　悲鴻先生的習慣是每天下午「讀碑」、「讀畫」，反覆瀏覽總不間斷。所以光憑一些印刷品的複製再複製，去研究悲鴻先生對光和色的運用，尤其是對印象派技法的探討是不容易達到精確的結論的。他一再指出塞尚、畢卡索、馬諦斯都是生活在歐洲，從小就在西歐傳統裡薰陶，畫了數十年畫，受過名師的指點，對古法頗多研究，非一蹴而就的事，他們是曾經下過苦工夫而後跳脫出來，自闢門徑，才達到他們自己成名的地步。他反對近代一些畫人不看畢卡索、馬諦斯前半段的努力，一味去追求光怪陸離，標新立異，不願意紮紮實實下些功夫去鍛鍊技藝，因此悲鴻先生譏之爲「馬踢死之流」和「驢尾巴藝術」。不可設想，一個虛懷若谷，畫人之美而美之的大師，竟會一味排斥西歐近代的大畫家，相反地

徐悲鴻　庭院-雲南雞足山廟宇　油畫　1942

在中國反對他、直接攻擊他的人，他尚能容忍寬恕，重禮相聘，這又怎麼能夠去理解和解釋悲鴻先生一向的爲人態度呢？

一九四九年，他代表中國出席第一屆世界和平大會，他親自熱情地將畢卡索獻給大家的〈和平鴿〉帶回中國大加讚許。悲鴻先生反對什麼贊成什麼，態度是極其鮮明不苟的，他充滿戲劇性的一生，有無數的事實證明了他令人崇敬的藝術家性格和品德。

對待學生，他經常以達仰的勤學苦練來勉勵學生，他說達仰在其師柯洛嚴格的要求下，在路上見到的行人或在劇場見到的劇中主人翁或觀眾，返回家中立即可以完美、準確地默寫出來，形象無不栩栩如生，他認爲不經過長期的磨練是達不到這種境界的。他一再告誡學生，光靠天資沒有勤奮下苦工夫是學不成畫的。他規定學生必須每天畫四個小時的基本功練習：低年級畫石膏，中年級畫素描人體，高年級畫油畫人體。平常還得畫水彩，畫速寫自畫像、頭頸、手、腳局部寫生，規定交作業的數量。規定透視、色彩學、解剖、中國神話、希臘神話都是必修課。對所有的技術實踐課規定嚴格的學分制，還規定分數等級來分科，絕不含糊。每星期六上午，所有繪畫系的學生必須將一週所畫的石膏素描或人物素描都默寫出來，把一週新畫的自畫像默寫出來，畫油畫的還必須把它默成素描。然後他親自帶領有關教授、講師、助教到現場進行評分排列名次，週週如此，從不間斷。高年級的

學生還被要求畫電影、戲劇主角形象，藉以訓練學生的記憶和概括的表達能力。

　　對於每次全校性的考試，他率領全校教師，對學生的習作反覆評比，排列名次和定出每張的分數，往往為兩張畫的前後名次和一分之差，重複研究七、八次之多。對佳品是如此，對成績差的習作也是如此，毫不苟且。在五年的學程裡，他很明確要求學生應當達到萬張速寫、千張素描（包括肖像、自畫像等）、百張油畫的基本練習。他常以自己在法國和德國時期，每天畫十多個小時，趕幾個畫室，不論風雨、寒暑均堅持不懈，來對比我們這些學生今天的優越學習環境，與他相比猶如天淵之別。金石家彭漢懷應他之請刻製的「不誠無物」，是表明他對待事物，對待事業的至理，他認為藝術和其他學科只有踏踏實實，勤勤懇懇，才能學到實在的功夫。

　　他不要求學生什麼都畫，他指出「天地無全功」、「聖人無全能」，他認為一個畫家要做到「藝精於一」，要突出各人所長，對畫只要擅長一兩種東西，就能做到「專」與「精」，不可太博雜，更不可以什麼都想好、都想畫，其結果是把精力浪費掉，力量太分散，而收不到預期的結果。綜上所述略見悲鴻先生數十年來孜孜不倦，認真不移，整理出一套很完整的治學理論和切實可行的辦法。他的長期實踐，不僅使他桃李遍天下，而且也使畫壇氣象煥然一新，這是在所必然的結果。

　　徐悲鴻一生夢寐以求在中國有朝一日可以開設博物館或美術館的機構。他曾設想在中國開設一間羅丹博物館，用退還的庚子賠款的一部分，來購買這位偉大雕刻家的作品，使中國人得以欣賞。雖然他有此設想，可惜無人響應。求人固然難以如願，單靠自己也不可能短時間內達到這樣的目的。悲鴻先生想藉此以推廣美的國民教育，提高國民對古、今、中、外美的認識，開拓眼界，充分享受精神的食糧。他雖有此美好的願望和理想，也畢生在為之辛勤搜羅中、西、古、今佳作，但常常為一幅精品或一件藝術品，弄得他生活狼狽不堪，寸步難行。從到日本留學，就不惜犧牲自己應有的物質享受，大量去購買美術品，後來到歐洲留學，見到精品就愛不釋手，寧可餓肚皮也要千方百計設法買下。單是印刷精美的美術典籍和畫集就堆滿了住屋、堆得幾乎無插足的地方，所以只好坐臥於這些書籍的寶堆上。

　　有一次他在德國的一家畫店中見到康普、史特克、奧格爾等原作珍品，弄得夜不能入眠，四出求助也毫無結果。他想買下這批珍寶，可惜他的公費已積欠達千金，無法再借貸，只好盡自己之所能，買到兩幅康普的作品。由此可見徐先生對他人的作品和藝術成果的尊重和愛慕，對他所期望的美術館、博物館是如何兢兢業業在奮鬥著。可惜他一直未能親自看見自己理想的實現。他嚮往在中國能夠出現一種類似羅浮宮、大英博物館、波士頓博物館的宏偉理想。他曾寄託希望於當年廣西三傑（李宗仁、白崇禧、黃旭初）的仁政，見其上下一心，勵精圖治，一九三五年便毅然離開南京，跑到山水煙霞的桂林，將其平生所作，與千辛萬苦籌集的各種美術品帶去廣西，準備在桂林獨秀峰下建一美術陳列館，作為全國

徐悲鴻　喜馬拉雅山之樹　油畫　1940

　　的示範。他期望在廣西辦這個美術館來作爲國民美育的一個開端，但是徐悲鴻的願望由於抗日戰爭的爆發而終於成爲泡影。

　　遺憾的是一代宗師從繪畫到辦學正在全盛時期，由一個高峰邁向另一個高峰發展的蓬勃階段中，過早地離開了我們，中斷了徐悲鴻爲我們民族文化所描下的壯大宏偉的巨伐！歷史的車輪在滾滾前進，徐悲鴻的理想和他從事的事業將會繼續地發展下去，傳之千秋萬代！

悲鴻自述／徐悲鴻

徐悲鴻　自畫像

　　這篇〈悲鴻自述〉是徐悲鴻於民國十八年親筆寫成的自傳，敘述他的童年到赴歐留學的一段歲月，這段生涯是影響他一生藝術風格最重要的時期。此篇文章內容，文字均不作修改。文中許多歐洲藝術家譯名與今日我們習見的譯名不同，如羅丹寫成「駱蕩」、提香譯成「帝切那」，讀者閱讀時，可能需要費心揣摩。

　　悲鴻生性拙劣，而愛畫入骨髓，奔走四方，略窺門徑，聊以自娛，乃資謀，終願學焉，非曰能之。而處境困阨，窘態之變化日殊。伏思懷素有自敘之帖，盧梭傳懺悔之文，皆抒胸臆。概生平，藉其人格，遂有千古。悲鴻之愚，誠無足紀。維昔日落拓之史，頗足用以壯今日窮途中同道者之志。吾樂吾道，憂患奚恤，不憚詞費，追記如左。文辭之拙弗遑計已。

　　距太湖之西三十里，荊溪之北，有鄉可五六十家。憑河兩岸，一橋跨之，橋曰計亭，吾先人世居業農之所也。吾王父硯耕公，以洪楊之役，所居蕩爲灰燼。避難歸來，幾不能自給，力作十年，方得葺一椽爲廬於橋之側，以蔽風雨。而生先君，室雖陋，吾先君方自幸南山爲屏，塘河爲帶，日月照臨，霜雪益景，漁樵爲侶，雞犬唱答，造化賦予之豐美無盡也。

父親徐達章喜畫人物

　　先君諱達章，（清同治己巳生）生有異秉，穆然而敬，溫然而和，觀察精微，會心造物。雖居窮鄉僻壤，又生寒苦之家，獨喜描寫所見，如雞犬牛羊村樹貓花。尤好寫人物，自由父母姊妹，（先君無兄弟）至於鄰傭乞丐，皆曲意刻畫，縱其擬仿。時吾宜有名畫師畢臣周者，先君幼時所雅慕，不謂口後其藝突過之也。先君無所師承，一宗造物，故其所作，鮮 Conrontion 而特多真氣。守宋儒嚴範，取去不苟，性情恬淡，不慕功名。肆忘於山水之間，宴如也。耽咏吟，榜書雄古有力，亦精篆刻，超然自立於諸家以外。

　　先君爲人至敦篤，慈祥愷悌，群遣子弟從學。習畫問字者至夥，有揚州蔡先生者，業醫。能畫，攜子賃居吾家。其子曰邦慶，生於中日戰敗之年，屬馬，長吾一歲，終日嬉戲爲吾童時伴，好塗抹。吾時受先君嚴督讀書，深羨其自由作畫也。

　　吾六歲習讀，日數行如常兒。七歲執筆學書，便思學畫。請諸先君，不可。及讀卜莊子

1935 年十一月徐悲鴻（右）與畫家王少陵攝於香港輪船上

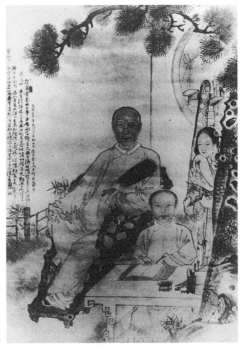

徐達章　松蔭課子圖　1905

之勇，問卜莊子何勇。先君曰卜莊子刺虎，夫子是以稱之。欲窮虎狀，不得，乃潛以方紙求蔡先生作一虎。歸而描之。久為先君搜得吾所描虎，問曰：是何物？吾曰：虎也。先君曰：狗耳，焉云虎者。卒曰：汝宜勤讀，俟讀完左傳，乃學畫矣。余默然。

九歲摹描吳友如界畫

九歲既畢四子書，及詩書易禮，乃及左氏傳。先君乃命午飯後日摹吳友如界畫人物一幅，漸習設色。十歲先君所作，恆遣吾敷無關重要處之色。及年關，又為鄉人寫春聯，如時和世泰，人壽年豐者。

余生一年而喪祖母。六年而喪大父。先君悲戚直終其身。余年十三四，吾鄉連大水，人齒日繁，家益窘，先君遂奔走江湖，余亦始為落拓生涯。

時強盜牌捲煙中，有動物片，輒喜羅聘藏之。又得東洋博物標本，乃漸識猛獸真形。心摹手追，怡然自樂。年十七，始遊上海，欲習西畫，未得其途，數月而歸。為教授圖畫於和橋之彭城中學。

方吾年十三四時，鄉之富人皆遣子弟入學校，余慕之。有周先生者，勸吾父命遣入學校尤篤，先君以力之不繼為言。周先生曰，畫師乃吃空心飯也，烏足持。顧此時實無奈，僅得埋首讀死書，謀食江湖。

十九歲在三中學教畫

年十九，先君去世，家無擔石，弟妹眾多，負債累累。念食指之浩繁，縱毀身其何濟，爰就近彭城中學，女子學校，及宜興女子學校三校圖畫教授。心煩慮亂，景迫神傷，遑遑焉逐韶華之逝。更無暇念及前途，覽愛父之遺容，祇有啜泣。

時落落未與人交遊，而女子學校國文教授張先生祖芬者，獨蒙青視，顧亦無盃酒之歡。年餘，終覺碌碌為教，無復生趣。乃思以工遊滬，而學而食。辭張先生，先生手韓文全函，殷勤道珍重。曰：吾等為瞻家計，以舌耕升斗，至老死，亦既定矣，君盛年英銳，豈宜居此。曩察君負荷綦重，不能勗君行，而亂君意。今君毅然去，他日所躋，正未可量也。又曰：人不可無傲骨，但不可有傲氣，願受鄙言，敬與君別。嗚呼張君者，悲鴻入世第一次所遇之知己也。

友人徐君子明者，時教授於吳淞中國公學，習閩人李登輝。挾余畫叩李求一小職，李允為力，徐因招赴滬，為介紹，既相見。李大詫吾年輕，私謂子明，若人者，孩子耳，何能做事。子明曰：人負才藝，詎問其年，且人原不甘其境，思謀工以繼其讀，君何慊焉。李乃無言。徐君是年暑期後，赴北京大學教授職，吾數函叩李，終無答。顧李君納吾畫，初

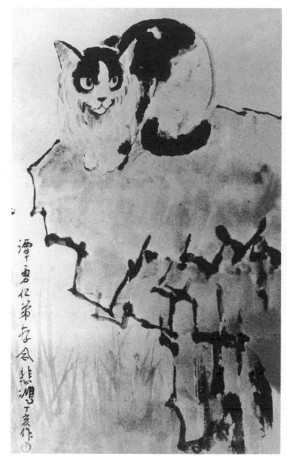

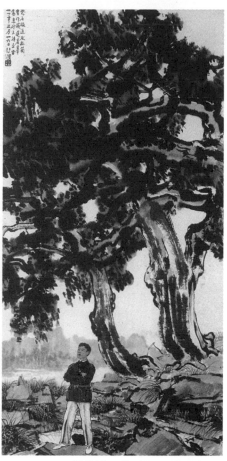

徐悲鴻　貓　1947（左圖）
徐悲鴻　自寫　1938（右圖）

末嘗置意，信乎慷慨之士也。

脫布褂赴典質充飢

　　吾于是流落于滬。秋風起，繼以淫雨連日，苦寒而糧垂絕。黃君警頑，令余坐於商務印書館，日讀說部雜記排悶，而憂日深。一時資罄，乃脫布褂赴典質，得四百文，略足支三日之飢。一日，得徐君書，為介紹惲君鐵樵。惲君時主商務書館小說月報，因赴寶山路訪之，惲留吾畫。為吾游揚於其中有力者，求一月二三十金小事，屬守一二日，以俟佳音。時屆國慶，吾失業已三月。天雨，吾以排日，不持洋傘，冒雨往探消息。惲君曰：事諧，不日可遷居於此，食於此，所費殊省。君夜間習德文，亦大佳事。吾為君慶矣。余喜極，歸至梁溪旅館，作數書告友人獲業。詎書甫發，而惲君急足至，手一紙包，亟啓視，則道所謀絕望，附一常州人莊俞者致惲君一批劄，謂某之畫不合而用，請退還。

　　爾時神經顫震，憤怒悲哀念欲自殺。繼思水窮山盡，而能自拔，方不為懦。遂靦顏向一不應啓齒，言通財之友人告貸，以濟燃眉之急。故鄉法先生德生者，為集一會。徵數十金助余。乃歸和橋攜此款，將作北京之行。以依故舊，於是偕唐君者，仍赴滬居逆旅候船，又作一畫報史君。蓋法君之友助吾者也。為裝匟，將托唐君攜歸致之。唐君者，設繭行。

徐悲鴻　詩人　素描

時初冬，來滬接洽絲商，謀翌年收繭事。而商於吳興黃先生震之。黃先生來訪，適值唐出，余在檢行裝。蓋定翌日午後行矣，黃先生有煙癖，乃臥吸煙。而守唐君返，對牆寓吾所贈史君畫，亟稱賞。詢余道此畫之佳。余唯唯。又詢知爲何人作否，余言實係拙作。黃肅然起敬，謂察君少年，乃負絕技，肯割愛否。余言此畫已贈人，黃因請另作一幅贈史，余乃言明日行。黃先生問何往，曰去北京。問何謀，余言固無目的，特不願居此，欲一見宮闕耳。黃先生言此時北方已雪，君之所御，且無以卻寒，留此徐圖良策何如。余不可，因默然。無何，唐君歸，余因出購零星，入夜，唐君歸，述黃先生意，擬爲介紹諸朋儕，以繪畫事相委，不難生活。又言黃君巨商，廣交遊，當能爲君助。余感其意，因止北行。時有暇餘總會者，賭窟也，位於今新世界地，有一小室，黃先生煙室也。賭自四五時起，每徹夜。黃先生午後來，賭倦而吸煙。十一時許，乃歸。吾則據其煙室睡。自晨至午後三時，據一隅作畫，賭者至，余乃出。就一夜館讀法文，或赴審美書館觀畫，食則與群博者俱。蓋黃君與設總會者極稔，余故得其惠，饌之豐，無與比。

高奇峰購美人畫四幅

　　伏臘，總會中褰除殆遍，積極準備新年大賭，余乃遷出，之西門，就黃君警頑同居。而

是年黃震之先生大失敗，余又煢煢無所告，乃謀諸高君奇峰。初，吾慕高劍父兄弟，乃以畫馬質劍父，大稱賞，投書於吾，謂雖古之韓幹，無以過也。而以小作在其處出版，實少年人最快意之舉。因得與其昆季相稔，至是境迫。因告之奇峰。奇峰命作美人四幅，余亟歸構思。時桃符萬戶，鑼鼓喧天，方度年關，人有喜色。余赴震旦入學之試而歸，知已錄取，計四作之竟，可一星期。高君倘有所報，則得安讀矣。顧囊中僅存小洋兩毫，乃於清晨買蒸飯一團食之，直工作至日入。及第五日而糧絕，終不能向警頑告貸，知其窮也，遂不食。畫適竟，乃亟往棋盤街審美書館覓奇峰，會天雪，腹中肌倍覺風冷。至肆中人言今日天雪，奇峰未來。余詢明日當來否，肆人言明日星期，彼例不來。余嗒然不知所可，遂以畫托留致奇峰而歸。信乎其淒苦也。

初入震旦學院習法文

入學須納費，費將何出，腹餒亦不能再支。因訪阮君翟光，既見，余直告欲借二十金。又知君非富有，而事實急，阮君曰可，頓覺溫飽。遂與暢談，又欲索觀近作，留與同食，歸睡亦安。明日入學，繳學費。時震旦學院院長法人恩理教士，欲新生一一見，召黃扶，吾因入，詢吾學歷。悵觸往事，不覺悲從中來，淚下如雨，不能置一辭。恩理叨士見吾喪服，詢服何人之喪。余曰父喪，淚溢不止。恩理再問，不能答。恩理因溫言勸弗慟，汝宿費不足，但可緩納，勤學耳，自可忘所悲。

吾因真得讀矣。顧吾志祇在法文，他非所措意也。既居校，乃據窗而居，於星期四下午，仍捉筆作畫，乃得一書，審爲奇峰筆跡，乃大喜。啓稱視則譽於吾畫外，並告以報吾五十金。遂急捨筆出，又赴阮君處償所負。阮又集數友令吾課畫，月有所入，益以筆墨，略無後顧之憂矣。吾同室之學友，爲宋君國賓，最勤學，今日負盛譽，當年固早卜之矣。但是時宋君體弱，名醫恆先爲病夫，亦奇事也。

到哈同花園爲人作畫

是年三月，哈同花園徵人寫倉頡像，余亦以一幅往。不數日，周君劍雲以姬覺彌君之命，邀偕往哈同花園晤姬，既相見甚道其推重之意。欲吾居於園中，爲之作畫。余言求學之急，如蒙不棄，擬暑期內遷於此，當爲先生作兩月之畫，姬君欣然諾。並言此後可隨時來此。忽忽數月，烈日蒸騰，余再蒙恩理教士慰勉。乃以行李就哈同之居，可一星期，寫成一大倉頡像。

姬君時來談，既而曰：君來此，工作無間晨夕，盛暑而君劬勞如此，心滋不安，且不知將何以酬君者。余曰筆敷文采，吾之業也，初未嘗覺其勞，吾居滬，隱匿姓名，以藝自給，

為苦學生，初亦未嘗向人求助。比蒙青睞，益知奮勉，顧吾欲以藝見重於君，非冀區區之報。君觀吾學於教會學校者，詎將為他日計利而易吾業耶。果爾，則吾之營營為無謂，吾固冀遇有機緣，將學於法國，而探索藝之津源。若先生所以稱譽者，祗吾過程中藉達吾願學焉者之具而已。若不自量，以先生之譽而遂自信。悲鴻之愚，誠自知其非也。果蒙先生見知，於歐戰止時，令吾赴法，加以資助，而冀他日萬一之成。悲鴻沒齒，不忘先生之惠。若居此兩月間之工作，悲鴻以貧困之人，得枕席名園，聞鳥鳴，看花放，更有僕役，為給寢食者，其為酬報，固已多矣，敢存奢望乎。姬君曰：君之志，殊可敬。弟不敏，敢力謀以從君願。顧君日用所需色紙之費，亦必當有所出。此後君果有所需逕向帳房中索之，勿事客氣。

　　姬君者，芒碭間人，有豪氣，自是相得甚懽，交誼幾若兄弟。時姬君方設倉聖明智大學，又設廣倉學會，邀名流宿學，如王國維、鄒安等，出資向日本刊印會中著述。今日坊間，尚有此類稽古之作。又集合上海收藏家，如李平書，哈少甫等。時以書畫金石在園中展覽，外間不察，以為哈同雅好斯文。致有維揚人某者，以今日有正書局所印之陳希夷聯開張天岸馬，奇逸人中龍，向之求售。此時尚無曾髯大跋覺更仙姿出世，逸氣逼人，索價兩千金。此聯信乎書中大奇，人間劇蹟。若問哈同，雖索彼兩金求易，亦弗欲也。吾見此，驚喜欲舞，盡三小時之力，雙鉤一過而還之。

　　此時姬為介紹詩人廉湖南先生，及南海康先生。南海先生，雍容闊達，率直敏銳，老杜所謂真氣驚戶牖者。乍見之覺其不凡，談鋒既啓，如倒傾三峽之水。而其獎掖後進，實具熱腸。余乃執弟子禮居門下，得縱觀其所藏。如書畫碑版之屬，殊有佳者，相與論畫，尤具卓見。如其卑薄四王，推崇宋法，務精深華妙，不尚士大夫淺率平易之作。信乎世界歸來論調，南海命寫其亡姬何旃理像，及其全家。並介紹其過從最密諸友，如瞿子玖沈寐叟等諸先生。吾因學書，若經石峪，爨龍顏，張猛龍，石門銘等名碑，皆數過。

遊日抵東京專心看畫

　　曹君鐵生者，江陰人，健談，任俠，為人自喜，在溧陽，與吾友善。長吾廿歲，蒙贈歐洲畫片多種。曹號無棒，余詢其旨，曰窮人無棒被狗欺也。其骯髒多類此。一日，哈校中少一舍監，吾以曹君薦既延入，詎哈校組織特殊，禁生徒與家族來往。校醫亦不善，學生苦之。而曹君心滋憤。一日，曹君因例假出，夜大醉歸。適遇余與姬君等談。曹指姬君大罵，歷數學校誤害人子弟。姬君泰然，言曹先生醉，令數人扶之往校。余大窘，是夜，姬君左右即以曹行李出。余祗得資曹君行漢皋，顧姬君後此相視，初未易其態度，其量亦不可及也。

徐悲鴻　蔣碧微像　素描

　　歲丁己，歐戰未已，姬君資吾千六百金遊日本，既抵東京，乃鎮日覓藏畫處觀覽。頓覺日本作家，漸能脫去拘守積習，而會心於造物，務爲博麗繁郁之境，故花鳥尤擅勝場，蓋欲追蹤徐黃趙易，而奪吾席矣。是沈南蘋之功也。惟華而薄，實而少韻，太求奪月，無蘊藉樸茂之風。是時寺崎廣業尚在，頗愛其作，而未見其人也。識中村不折，彼因託以所譯南海廣藝舟雙楫，更名曰漢魏書道論者致南海。

與蔣碧微同赴北平

　　六月而歸，復辟之亂已平。吾因走北京，識詩人羅癭公林畏廬樊樊山易實甫等諸名士。即以蔡子民先生之邀，爲北京大學畫法研究會導師。諸陳師曾，時師曾正進步時也。癭公好與諸伶人狹，因盡識都中名伶。又以楊穆生之發現，癭公出程玉霜於水火，羅夫人梁佩珊最賢，與碧微相善，初見癭公之汲引豔秋，頗心韙之。而癭公爲人徹底，至罄其所有以復豔秋之自由，並爲綢繆未來地位，幾傾其蓄，夫人乃大怒反目。訕於南海，翌年冬，癭公至滬謁南海，遭大罵。至爲梅蘭芳求書不敢啓齒，顧南海亦未嘗不直癭公所爲也。

　　吾居日本，盡以資購書及印刷品，抵都又貧甚，與華林賃方巾巷一椽而居。既滯留，又有小職北京大學，禮不能向人告貸。是時顯者甚多相識，顧皆不知吾有升斗之憂也。

　　識侗五劉三沈尹默馬叔平諸君，李石曾先生初創中法事業，先設孔德學校。余與碧微皆被邀盡義務，時長是校者，爲蔡子民故夫人黃夫人。

1934 年八月徐悲鴻結束第二次歐洲之旅，回南京時受到中大師生熱烈歡迎。 包括張道藩、張夫人及陳之佛等。（上）

徐悲鴻、蔣碧微與兒子伯陽
（1930 年攝於南京）

　　既居京師觀故宮，及私家所藏，交當時名彥，益增求學之渴念。時蜀人傅增湘先生沅叔長教育，余以瘗公介紹謁之部中。其人恂恂儒者，無官場交際之偽，余道所願，傅先生言，聞先生善畫，盍令觀一二大作。余於翌日挾所作以付教部閽人，越數日復見之，頗蒙青視，言此時惜歐戰未平，先生可少待，有機緣必不遺先生。余謝之出，心略平，惟默祝天祐法國，此戰勿敗而已。黃塵障天，日漸炎熱，所居湫隘，北京有微蟲白蛉子者，有毒，灰色，吮人血，作奇癢，余苦不堪。石曾先生因令居西山碧雲寺，其地層臺高聳，古栝參天，清泉寒列，巨松盤鬱，俯視塵土穢惡之北京，不啻地獄之於上界。

搭倫敦貨船赴歐留學

　　旋聞教育部派遣赴歐留學生，僅朱家驊劉半農兩人。余乃函責傅沅叔食言，語甚尖利，意既無望，詈之洩憤而已，而中心滋戚，蓋又絕望。數月復見瘗公，公言沅叔殊怒余之無狀，余曰彼既不重視，固不必當日甘言餂我。因此語出諸尋常應酬，他固不計較，傅讀書

人，何用敷衍。詎十一年十一月，歐戰停，消息傳來，歡騰大地，而段內閣不倒，傅長教育屹然，無法轉圜。幸蔡先生為致函傅先生，先生答曰可。余往謝，既相見，覺局促無以自容。而傅先生恂恂然如常態不介意，惟表示不失信而已。余飄零十載，轉走千里，求學之難，難至如此。吾於黃震之傅沅叔兩先生，皆終身感戴其德不忘者也。

歐戰將終，旅華歐人皆欲西歸一視，於是船位以預定先後之次第，在六月之間已無位置。幸華法教育會之勤工儉學會，賃日本之倫敦貨船下層全部，載八十九人往，余與碧微在滬加入。顧前途之希望煥爛，此驚濤駭浪，惡食陋居，初未措諸懷。行次，以抵非洲西中海岸之波賽為最樂。以自新加坡行至此，凡三星期未見地面，而覺歐洲又在咫尺間也。時當吾華三月，登岸尋覽，地產大橘，略如廣州蜜橘與橙合種，而碩大尤過之，大幾如碗，甘美無倫，樂極，盡以餘資購食之。繼行三日，過西班牙南部，英砲台奇勃臘答峽。乍見歐土，熱狂萬端，遂入大西洋。於將及英倫之前一日，各整備行裝，割鬚理髮，拭鞋帽，平衣服，喜形於面。有青者，如初蘇之樹。其歌者，聲益揚，倭之侍奉。此日良殷，以江瑤柱炒雞鴨蛋餉眾，於是飯乃不足，侍者道歉，人亦不計。又各搜所有資，悉付之為酬勞，食畢起立舢板，西望鬱鬱蔥蔥者，蓋英之南境矣。一行五十日，不覺春深，微雨和風，令忘離索。

一九一九年五月抵巴黎

抵倫敦，歡天喜地之情，難以畢述。余所探索，將以此為開始。陳君通伯，既伴遊大英博物院，遂沉醉贊嘆顛倒迷離於班爾堆儂殘刻之前。嗚呼，曷不令吾漸得見此，而使吾此時驚恐無地耶。遂觀國家畫院，欣賞范拉司該康斯推勃吞納等傑構及其皇家畫會展覽會，得見散而勁西姆史等佳作。

留一星期。於一千九百十九年五月十日而抵巴黎。汽車經凱旋門左近，及公各而特廣場，大宮小宮等，似曾相識，對之如醉如癡，不知所可。舍館既定，即往魯勿爾博物院頂禮，大失所望，其中重要諸室，悉閉置。蓋其著名傑作，悉在戰時運往薄而陀城安放，備有萬一之失，而尚未運回也。惟闢一室，納費音棲作微笑之嚼公特，拉飛羅之美園婦，聖母等十餘幅，以止遊客之喈而已。惟達維之室未動，因得縱覽，覺其純正嚴重，篤守典型，殊堪崇尚。時 Calolus Durand 初逝呂克桑埠博物院，特為開追悼展覽會，悉陳其作，凡數百幅，殊易人也，乃觀薩龍，得見薄奈羅郎史達仰佛拉孟倍難爾萊而彌忒高而蒙等諸前輩作物。其人今悉次第物故矣。

吾居國內，以畫謀生，非遂能畫也。且時作中國畫，體物不精，而手放佚，動不中繩，如無韁之馬，難以控制。於是悉心研究觀古人所作，絕不作畫者數月。然後漸漸習描，入

徐梁畫院。初甚困，兩月餘，手方就範，遂往試巴黎美術學校。錄取後，乃以佛拉孟先生為師，是時識梁啟超蔣百里楊仲子謝壽康劉厚。各博物院漸復舊遊觀，吾課餘輒往，研求各派之異同，與各家之精詣。愛 Titian 帝裏之富麗，及李倍拉之堅卓，於近人則好孤而倍，薄奈，羅郎史。雖夏凡納之大，斯時尚不識也。時學費不足，節用甚，而羅致印刷物，翻覽比較為樂，因於歐陸作家類能舉指。

一九二〇年拜達仰為師

一千九百二十年之初冬，法名雕家 Dampt 唐潑忒先生夫婦，招往茶會，座中俱一時先輩碩彥，而唐夫人則為吾介紹達仰先生。曰：此吾法國最大畫師也。又安茫象先生，吾時不好安畫，因就達仰先生談。達仰先生，身如中人，目光精銳，辭令高雅，態度安詳，引掖後進，誨人不倦，負藝界重望，而絕無驕矜之容。吾請遊其門，先生曰甚善。因與吾六十五號 Chezy 其畫室地址，命吾星期日晨往。吾於是每星期持所作就教於先生。直及一千九百廿七年東歸。吾至誠壹志，乃蒙帝祐，足躋大邦，獲親名師。念此身於吾愛父之外，寧有啟導吾若先生者耶。

先生初見吾，誨之曰，吾年十七遊柯洛（Corot 大風景畫家）之門，柯洛曰 conscience 誠曰 confidence（自信）毋舍己徇人，吾終身服膺弗失。君既學於吾邦，宜以嘉言為贈。又詢東人了解西方之藝如何，余慚無以應，祇答以在東方不獲見西方之藝，而在此者，類習法律政治，不甚留心美術。先生乃言，藝事至不易，勿慕時尚，毋甘小就，令吾於每一精究之課竟，默背一次，記其特徵，然後再與對象相較，而正其差，則所得愈堅實矣。佛拉孟先生歷史畫名家，富於國家思想，其作流麗自然，不尚刻畫，尤工寫像。吾入校之始，即蒙青視，旋累命吾寫油畫。未之應，因此時殊窮，有所待也。時同學中有一羅馬尼亞人菩拉達者，用色極佳，尤為佛拉孟先生重視。吾第一次作油繪人體，甚蒙稱譽，繼乃絕無進步，後在校競試數次，雖列前茅，亦未得意。而因受寒成胃病，一九二一夏間，胃病甚劇，痛不支。而自是學費不至，乃赴德國居柏林，問學於康普（Kampf）先生，過從頗密。先生善薄奈先生，吾校之長也，年八十八，亦康普前輩。時德濫發紙幣，幣價日落，社會惶惶，仇視外人。蓋外人之來，胥為討便宜。固不知黃帝子孫，情形不同。而吾則因避難而至，尤不相同。顧不能求其諒解也。識宗白華，陳寅恪俞大維諸君。時權德使事者，為張君季才。張夫人籍江陰，善碧微。張君伉儷性慈祥，甚重吾好學，又矜余病，乃得薑令吾日食之，又為介紹名醫，吾苦漸減，其情至可感也。

既居德，乃得觀門赤兒作，又見綏贛底尼作，及脫魯倍斯可以之塑像。頗覺居法雖云見多識廣，而尚囿也。又覺德人治藝，誇尚怪誕，少華貴雅逸之風，乃叩諸康普先生曰，先

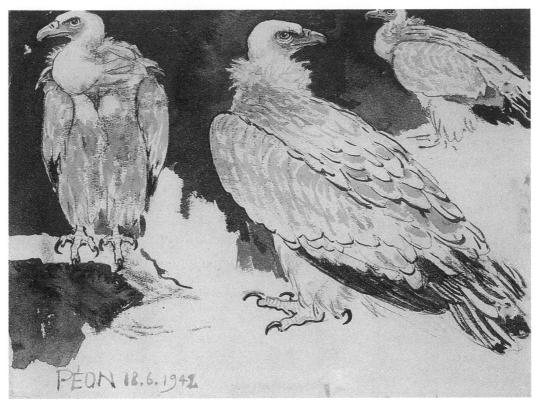

徐悲鴻　靈鷲　水墨　1942

生為藝界耆宿，長柏林藝院，其無責乎。先生曰，彼自瘋狂，吾其奈之何。實則其時若李倍而忙，若柯林脫等，亦以前輩資格，作荒率凌亂之畫，以投機取利，康普之精卓雄勁，且不為人所喜。康普先生曰，人能善描，則繪時色自能如其處，其描為當世最善描者之一，秀勁堅強，卓然大家。其於繪，凝重宏麗，又闊大簡練。其在特賣斯屯之「同仇」「鑄工」，及柏林大學壁畫，皆精卓絕倫，他作則略少秀氣，蓋最能表現日耳曼民族作風者也。

赴德國居柏林作畫

　　吾居德，作畫日幾十小時。寒暑無間，於描尤篤。所守不一，而不得其和，心竊憂之。時最愛倫勃郎畫，乃往弗來特力博物院臨摹其作，於其第二夫人像，尤致力焉。略有所得，顧不能應用之於己作，愈用功，而毫無進步，心滋惑。時德物價日隨外幣之價增高，美術印刷，尤為德人絕技，種類蓁豐，亦盡量購之。及美術典籍，居室上下皆塞滿，坐臥於其上，實吾生平最得意之秋也。吾性又嗜聞樂，觀歌劇，恆與謝次彭偕。祇擇節目人選，因所耗固不巨也。時吾雖負債，雖貧困，而享用可擬王公，惟居室兩椽，又為書畫塞滿，終屬窮畫師故態耳。

　　一日在一大畫肆，見康普史吐克區個兒開賴等名作甚多，價合外金殊廉，野心勃勃，謀欲致之。而吾學費，積欠十餘月，前途渺茫，負債已及千金，再欲舉債，計將安出。時新

任德使爲魏宸組，曾蒙延食之雅，不揣冒昧，擬往德商之，懼其無濟，又恐失機。心中忐忑輾轉竟夜，不能成寐，終宵不合眼，生平第一次也。

欲購名畫籌款未成

　　翌日鼓起勇氣至 Kurfurstendamm 中國使館。余居散維尼廣場之左，與之密邇步行往，叩見公使。魏使既出，余因道來意，盛稱如何其畫之佳妙，如何畫者大名之著，其價如何之廉，請假資購下，以陳諸使署客堂，因敝居已無隙可置，特不願失去機會，待吾學費一至，即償。吾意欲堅其信，故以畫質使館當無我虞也。魏使唯唯，曰：將請蔣先生向銀行查款，不知尚有餘否，下午待回音如何。魏使所操爲湖北語，最好官話也。

　　無奈更商之宗白華孟心如兩君，及其他友好，爲集腋成裘之策，卒致康普兩作，他作則絕非力之所及矣。因致書國內如康南海等，謀四萬金，而成一美術館。蓋美術品如雕刻繪畫銅鑄等物，此時廉於原值二十倍，當時果能成功，則抵今日百萬之資，惜乎聽我藐藐，而宗白華又非軍閥，手無巨資相假也。

　　柏林之動物園，最利於美術家，猛獸之檻恆作半圓形，可三四面觀。余性愛畫獅，因值天氣晴明，或上午無範人時，輒往寫之，積稿頗多，乃尊拔理，史皇，爲藝人之傑。

一九二三年復歸巴黎

　　一千九百二十二年，吾師弗臘孟先生逝世，旋薄奈先生亦逝。學府以倍難爾先生繼長美校。倍延呂衷西蒙代弗臘孟。是年年底聞學費有著，乃亟整裝。廿三年春初，復歸巴黎。再謁達仰先生，述工作雖未懈，而進步毫無。及所疑懼，先生曰：人須有受苦習慣，非尋常處境爲然，爲學亦然，因述穆落脫（Aime Morot）法十九名畫家，天才之敏，古今所稀，憑其秉賦，不難成大地最大藝師之一。但彼所詣，未足與費音棲米該郎基羅拉飛羅帝切那等相提並論者，以其於藝未歷苦境也。未歷苦境之人，恆乏宏願。最大之作家，多願力最強之人。故能立至德，造大奇，爲人類申訴。乃命吾精描，油繪人體，分部研究。務能體會其微，勿事爽利奪目之施。（國人所謂筆觸）余謹受教，歸遵其法，行之良有驗，於是致力益勇。是年余以老婦一幅，陳於法國國家美術展覽會。（所謂沙龍）Salon des Artistes francais 學費又不繼，境日益窘。乃賃居 Friedland 之六層一小室，利其值低也。顧其處爲富人之區，各物較五區爲貴。吾有時在美校工作，有時在蒙班捺司各畫院自由作畫，及速寫。有時往魯勿爾，臨畫，歸時恆購日用所需，如米油菜肉之類，勞頓甚，胃病又時作。

　　翌年春三月，忽一日旁晚大雨雹，歐洲所稀有也。吾與碧微方夜飯，談欲謀向友人李璜借資，而窗頂霹靂之聲大作，急起避，旋水滴下，繼下如注，中心震恐，歷一時方止。而

玻璃破片，乒乒下墜，不知所措。翌晨以告房主，房主言須賠償。吾言此天災何與我事。房主言不信可觀合同，余急歸取閱合同。則房屋之損毀，不問任何理由，其責皆在賃居者。昭然註明。嗟夫，時運不濟，命途多乖。如吾此時所遭，信嘆造化小兒之施術巧也。於是百面張羅，李君之資，如所期至，適足配補大玻璃十五片，仍未有濟乎窮。巴黎趙總領事頌南，江蘇寶山人，曾未謀面，一日蒙致書，並附五百方支票一紙，雪中送炭，大旱霖雨，不是過也。因以感激之私，於是年七月爲趙夫人寫像。而吾抵歐洲五年以來勤奮之功，克告小成。吾學博雜，至是漸無成見。既好安葛爾之貴，又喜初倫之健。而己所作，欲因地制宜，遂無一致之體，前此之失，胥因太貪，如烹小鮮，既已紅燒，便不當圖其清蒸之味，若欲盡有，必致無味。吾於趙夫人像，乃始能於作畫前決定一畫之旨趣，力約色象，赴於所期。既成，遂得大和，有從容暇逸之樂。吾行年二十八矣，以駑駘之資，歷困扼之境，學十餘年不間，至是方得幾微，回視昔作，皆能立於客觀之點，而知其謬。此自智者，或悟道之早者視之，得之未嘗或覺。若吾千慮之得，困乃知之者，自覺爲一生之大關鍵也。

與黃孟圭同赴新加坡

吾生與窮相終始，命也。未與幸福爲緣，亦命也。事不勝記。記亦乏味。一九二五秋間，

徐悲鴻　午睡　炭筆、白粉筆　1924

忽偕張君梅孫遊巴黎畫肆，見達仰先生之 Ophelia 愛其華妙，因思致之。會閩中黃孟圭先生倦遊欲返，素與友善，因勸吾同赴新加坡，時又得蔡子民先生介紹函兩封，因決行。黃君故善坡巨商陳君嘉庚，及黃君天恩，遂爲介紹作畫，蓋又江湖生活矣。陳君豪士，沈毅有爲，投資教育與公益，以數百萬計，因勸之建一美術館，惜語言不通，而吾又藝淺，未能爲陳君所重。此吾去新加坡，陳君以二千五百金謝吾勞。

歸國三月，南海先生老矣，爲之寫一像。又寫黃先生震之像。以黃先生而識吳君仲熊，時國中西畫頗較發展，而受法畫商宣傳影響，渾沌殆不可救。春垂盡，仍去法。是年夏，偕謝次彭赴比京，居學校路，日間之博物院，臨學而棠豐盛一圖，傍晚返寓。寓沿街，時修水管，掘街地深四五尺，臭甚，行過此，須掩鼻。入夜又出，又歸，則不甚覺其臭。明之試之亦然。因悟腹飢，則感覺強，即飽則冥然鈍，然則古人云窮而工詩者，以此矣。吾人倘思有所作，又欲安居溫飽，是矛盾律也。在比深好史拖白齒之作，惜不甚多。十月返法，是歲丙寅，吾作最多，且時有精詣。

吾學於歐凡八年，藉官費爲生，至是無形取銷。計前後用國家五千餘金，蓋必所以謀報之者也。

旅遊義大利觀賞名畫

丁卯之春，乃作義大利之遊，先及瑞士。吾舊遊地也，往拔爾觀霍爾拔音，及培克林之作。霍作極精深，至區理雪觀霍特來畫，亦頑強，亦嫻雅，易人處殊多，被稱爲雷音河左岸之印象派作者。其藝蓋視貊耐勒奴幻輩高多多矣。彼其老練（conviction）經營之筆，非如勒奴幻之浮僞莫衷一是也。

夜抵米拉那。清晨即往謁落南費音棲耶穌像稿，觀聖餐殘圖，令人低徊感慨無已。拜費音棲石像，遂及大教寺，竭群山之玉，造七百年而未竟之大奇也。

徘徊於拉飛羅雅典派稿，及雷尼聖母費音棲側面女像之大者，兩半日。而去天朗氣清之島城范尼史，既入海抵車站，下車即阻於河。遂沿河覓逆旅，一浴即參拜帝切那之聖母升天吾最尊崇者之一也。奈天霧，范古建築，受光極弱，藏升天幅之教堂尤甚，覽滋不暢。於是過里亞而篤橋，行至聖馬可廣場，噫嘻。其地無塵埃，無聲響，不知有機械，不識輪之爲物，周圍數千丈之廣場往來者，皆以足海鷗翔集，杖藜行歌，別有天地，非人間矣。乃登塔瞭望此二十萬人家之水國，港汊互迴，橋梁橫直，靜寂如黃包車未發明時之蘇州。其街頭巷角小市所陳食用之屬，亦鮮近世華妙光澤之器，其古樸直率之風，猶令人想見范樂耐，丁篤來篤，之時也。

其美術院藏如裴理尼，丁篤來篤，之傑作無論矣。吾尤愛帝愛波羅之壁飾橫幅，長幾十

丈。惜從他處取下移置美術館院時，不謹慎，多折斷損壞，帝之畫，壁飾居多，人物動態，展揚飄逸。誠出世之仙姿，信乎十八世紀第一人也。古蹟至多，舍公宮之范樂耐之范尼史城加冕外，教寺中尤多傑作。客班棲窩，老班而邁，帝愛波羅等作，觸目皆是。念吾五千年文明大邦，惟餘數萬里荒煙蔓草，家無長物，室如懸磬，范尼史人以大奇用香煙燻黑，高垣局閉，視之亦不甚惜。真令人羨煞，又恨煞也。

義近人之作，吾愛愛篤勒帝篤。又見西班牙大家索羅蘭補蓬，英人勃郎群多種。皆前此願見之物也。

美哉范尼史。吾願死於斯土矣。

遊薄羅涅，無甚趣味，至非倫輒，中意之名都，唐推奇欲篤，及文藝復興諸大師之故土。

吾遊時，意興不佳。惟見米該郎基羅之達維巨刻，及未竟之四奴，則神往。餘雖極負盛名之烏非棲宮，砒帝宮。

吾所戀者尚在希臘雕刻也，負蒙堆捏薄底千里多矣。購一摩色畫其工其精，惜其稿不佳。吾意倘能以吾國宋人花鳥作範，或以英人勃郎群畫作範，皆能成妙品。彼等未思及此也。一桌面之精者，當時祇合華金五百元耳。遊羅馬，信乎吾理想中之都市矣。Forum 之壞殿頹垣。何易人之深耶，行於其中，如置身二十年之前，走過市，目不暇接。至國家美術院及 Cap tole 如他鄉之遇故知，傾吐思慕之殷且篤者。尤於無首臂之 Cirene 女神，為所蠱惑，不能自己。新興之義大利，於闡發故物，不遺餘力，有無數殘刻，皆新出土，昔所未及知也。既抵聖保祿寺，入教皇之境，美術之威力益見其宏大。遂欲言清都紫微，鈞天廣樂，帝之所居，於是瀏覽亙數里埃及以來名雕。及於西司丁耐寺，覽米該郎基羅，畢身之工作。又如臘飛羅，薄底千里，莊整之壁畫，無論其美妙至若何程度，即其面積，亦當以里計。以視吾國咬文嚼字者，掇拾兩筆元明人唾餘之殘墨，以為山水。信乎不成體統，又有尊之而謗詈西畫者，其坐井觀天，隨意瞎說，亦大可哀矣。第三日乃參竭摩善（Moise）大雄外腓，真氣遠出，信乎世界之大奇也。遊國家美術院，多陳近世美術，得見避世篤而非椎鑿，高雅曼妙，尤以綏贛低你墓人，為沉深雅逸之作，以視法負盛名之步迨爾，超邁蓋遠過之。又見薩多略之兩巨幀證其漂渺壯健敏銳之思與德之史土克，異趣，蔡內理。教授為愛邁虞像刻浮雕數丈，虛和靈妙，亦今日之傑。皆非東人所知，東人所知，僅法人所棄之鄙夫，自知商人操術之精，而盲從者之瞶瞶也。

既及邦卑古城而返法，戀戀不忍邐去，而又無法多留日也。

告別達仰離法東歸

境垂絕，祇有東歸。遂走辭達仰先生，先生臥病。吾覺此往殆永別，中心酸楚，懼長者

不懌，強爲言笑，而不知所措辭。惟言今年法國藝人會，（所謂沙龍）徵人每幅陳列費八十法郎，是牟利矣。先生喟然長嘆曰，然。余曰，余今年送往國家美術會，凡陳九幅。先生曰，亦佳，顧耗精力以求悅於眾，古之大師所不爲也。余赧然，先生曰，聞汝又欲東歸，吾滋戚，願汝始終不懈，成一大中國人也。余因請覽畫家中先生未竟之作，先生曰可。余之苟有機緣，當再來法國。先生又勉勗數語，遂與長辭。先生一九二七年七月三日逝世，年七十八。

　　余居法，凡與達仰先生稔者，皆得爲友。如 Muenier, Amic, Worth，等俱卓絕之人也。所談多關掌故，故星期日之晨甚樂。今惟 Muenier 存矣。倍難爾（Bernard）先生，一世之傑也，曾譽吾於達仰先生，今年已八十餘，不識尚能相見否。吾營若喪家之狗，魂夢日往復於安爾潑山南北之間，感逝情傷，依依無盡也。

　　吾歸也，於藝欲求真之運動，唱智之藝術。un art savant 思以寫實主義啓其端，而抨擊投機之商人牟利主義（mercantile），如資章黼而適諸越，無何等影響，不若流行者之流行順適，吾亦終無悔也。吾言中國四王式之山水屬於（型式）conventionel 美術，無真感。石濤八大有奇情而已，未能應造物之變。其似健華縱橫者，荒率也。並非（真率）franchise。人亦不解。惟騖型式，特舍舊型而模新型而已。夫既他人之型，新舊又何所別。人之貴，貴獨立耳。不解也。中國之天才爲懶，故尚無爲之治。學則貴生而知之者，而喜守一勞永逸之型。

構想在中國設駱蕩（羅丹）博物館

　　中國畫師，吾最尊者，爲周文矩，吳道玄，徐熙，趙昌，趙孟頫，錢舜舉，周東邨，（以其作北溟圖鄙意認爲大奇他作未能稱是）仇十洲，陳老蓮，惲南田，任伯年，諸人書則尊鍾繇，王羲之，羊欣，薳道慶，王遠，鄭道昭，李邕，顏真卿，懷素，八大山人，王覺斯，鄧石如。

　　吾欲設一法大雕刻家駱蕩（Rodin）博物院於中國。取庚款一部分購買其作，以娛國人。亦未嘗有回響。蓋求諸人者，固難以逞，吾求諸己者，欲精意成畫百十幅，亦以心煩慮亂，境迫地窄，無以伸其志，雖吾所聚，乃已往之作，亦將爲風雨蟲鼠傷嚙盡。念道旁有餓死之莩，吾誠不當責人以不急之務。而於己，又似不必亟亟作此不經摧毀之物，以徒耗精力也，而又無已。

致廣大盡精微，極高明道中庸

　　吾性最好希臘美術，尤心醉 Parthenon 班而堆儂殘刻。故欲以倘恍之 Phidias 飛弟亞史

徐悲鴻　詩人陳散原像　油畫　1929

為上帝，以附其名之遺作，皆有至德也。是日大奇（merveille），至善盡美。若 Scopas 史各班史，Lissip 李西潑，Praxiteles 潑臘克西戴爾，又如四百年來 Leonardo da Vinci 落南費音棲，Michellangelo 米該郎基羅，Raffaello 臘飛羅，Tiziano 帝切那，Rembrandt 倫勃郎，Velazquez 范拉司該，Rubens 魯笨司，近人如 Constable 康史堆勃，Rude 呂特，Puvis do Chavannes 夏凡納，Rodin 駱蕩，Dagnan 達仰，Zorn 初倫，Sorolla 索羅蘭，並世如 Bernard 倍難爾，Bislofi 避世篤而非，Brangwyn 勃郎群皆具一德造極詣為吾所尊其德之至者。若華貴，若靜穆，再則若壯麗，若雄強，若沉鬱至於淡逸沖和，清微曼妙，皆以其精靈體察造物之妙，而宣其情。不能外於象與色也。不準一德，才亦難期。大奇之出，恆如其遇，而聖人亦卒無全能。故萬物無全用，雖天地亦無全功。吾國古哲所云尊德性，崇文學，致廣大，盡精微，極高明，道中庸者，其百世藝人之準則乎。

　　若乃同情之愛，及於庶物，人類無怨，以躋大同。或瞎七答八，以求至美。或不立語言，以喻大道。凡所謂無聲無臭，色即是空者，固非吾縹緲之思之所寄。抑吾之愚，亦解不及此。苟西班牙之末於斯干葡萄，能更巨結四兩之實，或廣東之荔枝，可以植於北平西山，或湯山溫泉。得從南京獲穴，或傳形無線電，可以起視古人。或真有平面麻之粉，或發明白黑人之膏，或癆蟲可以殺盡，或辟穀之有方，或老鼠可供趨使，或蚊蠅有益衛生，或遺矢永無臭氣，或過目便可不忘。此世乃大足樂。而吾願亦畢矣。

徐悲鴻年表／徐慶平

1895　七月十九日，徐悲鴻生於太湖之濱的江蘇省宜興縣屺亭橋鎮。

父徐達章是當地著名畫家，精詩書篆刻。他不慕功名，獨喜描繪日常所見，在人物、山水、

花鳥畫上均有很深造詣。母魯氏是位樸實善良的農村婦女。

徐悲鴻是家中長子，下有弟妹五人。在「半耕半讀半漁樵」的生活中，徐悲鴻度過了他的

童年。

1901　徐悲鴻六歲，開始隨父讀書習字，便想學畫，父親不許。他便悄悄描畫屋畔河邊的雞鴨貓

犬，自得其樂。

1904　徐悲鴻九歲，讀完《四書》、《詩》、《書》、《易》、《禮》、《左傳》，開始隨父學

畫。每日課竟，便臨摹一幅吳友如的界畫或人物畫。吳友如是清末最傑出的時事插圖畫家，

他的《點石齋畫報》成了徐悲鴻的啓蒙教材。父親還教他作人物寫生，畫弟妹及鄰人肖

像。一次，徐達章外出歸來，問何人來過，徐悲鴻將來客肖像默畫在掌心，使父親一目了

然，表現出捕捉人物特徵的非凡才能。

1905　徐悲鴻十歲，隨父乘舟赴溧陽。他即景成詩：「春水綠瀰漫，春山秀色含，一帆風信好，

舟過萬重巒」。

1908　由於宜興連年水災，徐悲鴻與父親赴鄰近各縣，畫翎毛、花卉、山水、人像，刻圖章，寫

春聯，開始了流浪賣藝的生涯，養成了筆不離手的習慣。

1912　由於父親重病而返回故鄉。徐悲鴻已成爲宜興知名畫家，在宜興女子師範學校、彭城中學、

始齊小學三校任美術教師。

1914　父親去世。向父親摯友陶麟書借錢埋葬了父親之後，徐悲鴻決定去上海尋找半工半讀的機

會。但由於找不到工作，他只得返回宜興。

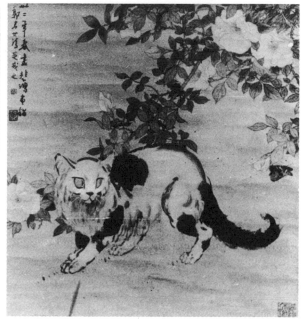

徐悲鴻與郭世清合畫　1943 年夏（上、右）
1936 年徐悲鴻在中大藝術系畫室作畫一景（左頁）

1915　再赴上海，以畫插圖和廣告維持生活，並開始賣畫。作品〈馬〉得到高劍父、高奇峰兄弟
　　　的讚賞，認爲「雖古之韓幹，無以過也」。該畫由上海審美畫館印出，爲徐悲鴻發表的第
　　　一張畫。

1916　考入震旦大學攻讀法文，課餘乃勤奮作畫。三月，哈同花園建立明智大學，徵求倉頡畫像。
　　　徐悲鴻以巨幅水彩倉頡像中選，被明智大學聘請作畫和講學，因此得識康有爲等著名學者。
　　　康有爲視徐悲鴻爲藝苑奇才，請他爲自己、亡妻何旃理及朋友們畫肖像，盡出所藏碑帖供
　　　他觀覽，並一一講解。徐悲鴻以康有爲爲師，在其指導下遍臨名碑，因得崇碑派眞髓，廣
　　　聞博見，書藝精進。

1919　得明智大學稿酬，東渡日本研習美術。康有爲贈橫幅題額〈寫生入神〉爲他送行，旁註小
　　　字：「悲鴻仁弟於畫天才也。」
　　　徐悲鴻飽覽日本美術藏品，覺日本花鳥畫家能脫出舊習，但尚少韻味。
　　　又結識日本著名書畫家、收藏家中村不折，得見中國流失的許多珍貴碑帖。中村不折將他
　　　所譯的《廣藝舟雙楫》托徐悲鴻轉交康有爲。

1919　赴北京，以充滿生氣、力圖變法的作品嶄露頭角，被蔡元培聘爲北京大學畫法研究會導師，
　　　積極投身五四前夕的新文化運動。他在畫法研究會開學典禮上提倡吸收西洋繪畫之長，創
　　　造新的風格，並爲《繪學雜誌》撰文，指出中國繪畫在該時代的陳腐頹敗，號召畫壇有志
　　　之士奮起革新。他在《中國畫改良論》中還明確提出：「古法之佳者守之，垂絕者繼之，
　　　不佳者改之，未足者增之，西方繪畫之可採者融之」，爲全中國畫家中革新派的代表。

1919　在蔡元培、傅增湘的幫助下，徐悲鴻獲得赴法留學的公費。船到英國，他在大英博物院驚
　　　嘆希臘巴底隆神廟殘刊的精美華妙。十月五日，到達巴黎，居索姆拉爾街七號。先到各大

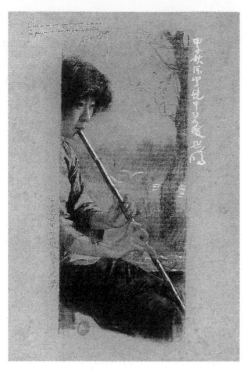

徐悲鴻　簫聲　炭筆、白粉筆　1924

美術館研究西方藝術之長，然後入徐梁畫院學習素描兩月，又考入巴黎國立高等美術學校，入佛拉孟畫室。課餘，則到陳列古今藝術瑰寶的羅浮宮和盧森堡美術館臨畫和比較各畫派異同。古代大師中最喜提香和里倍拉，近代大師中則喜庫爾貝、米勒、德拉克洛瓦、巴里。

1920　識法國大畫家達仰。達仰早年學於十九世紀大師柯洛之門，後來成為法國國家畫會的領袖之一。他尤擅描繪布爾塔紐漁民和農民的生活，其〈祝福的麵包〉、〈壯丁〉、〈飲馬〉等畫早使徐悲鴻傾心不已。從此，徐悲鴻每星期天都持作品到希基路六十五號達仰畫室求教，並參加該派畫家在該處的茶會，在與梅尼埃、倍難爾等的交談中受到極大教益。

1921　徐悲鴻因整天參觀法國國家美展，流連忘返，閉館時才知天降大雪。他饑寒交迫，得了嚴重的腸痙攣病。在當時留下的素描上，他寫道：「人覽吾畫，焉知吾之為此，每至痛不支也。」

國內政局動盪，斷絕學費。徐悲鴻赴柏林，居康德路畫室，問學於柏林美術學院院長康普。

1922　徐悲鴻感到在法所見雖廣，仍有局限。杜勒、荷爾拜因、門采爾、塞岡蒂尼皆令他讚嘆不已。他每天作畫十九小時，在博物館臨摹了林布蘭特作品，並到柏林動物園畫了許多猛獸。

1923　返巴黎，繼續在巴黎國立高等美術學校學習。並在達仰指導下精研素描，在蒙巴納斯各畫院畫了大量的人體習作。對油畫人體，則作分部認真刻畫和發揮默寫能力。

以油畫〈老婦〉第一次入選法國國家美展。

移居巴黎弗利德蘭路。

1924　為中國領事趙頌南夫人寫像，從容不迫，力求簡約，造型設色得心應手，已胸有成竹地預見畫完時的旨趣。苦學五年已見碩果。有佳作〈素描人像〉、〈簫聲〉、〈馬夫和馬〉、

1928 年攝於福州，左起：王臨乙、
蔣碧微、徐伯陽、徐悲鴻、黃意美

〈遠聞〉。

1925　赴新加坡，爲僑領陳嘉庚及其創辦的廈門大學作畫。冬盡，回到中國。

1926　春，爲康有爲、黃震之寫像。在上海展出歷年所作，引起文化界極大關注。康有爲稱讚徐
　　　悲鴻作品「精深華妙，隱秀雄奇，獨步中國，無以爲偶」。回國三個月後，重返歐洲，以
　　　深入對於全歐藝術的研究。先赴比利時布魯塞爾臨摹約爾丹的作品，又赴安特衛普觀魯本
　　　斯傑作，驚其天才之大。尤喜芒興博物館〈希臘人戰阿馬戎女騎士〉的奔騰活躍，妙麗動
　　　人。

1927　赴瑞士欣賞荷爾拜因和勃克林之作，尤喜荷爾拜因融匯安格爾與杜勒之長。在瑞士又專赴
　　　蘇黎世，觀看萊茵河左岸印象派代表霍德勒之作。

　　　遍遊義大利名城。在達文西〈最後的晚餐〉、拉斐爾〈雅典派〉、波蒂切利的巨幅壁畫、
　　　米開朗基羅的西斯汀天頂畫、提香的〈聖母升天〉前長久徘徊，不忍離去。

　　　該年，徐悲鴻送選的九幅作品全部入選法國國家美展，以精湛的技巧和獨特的東方韻味獲
　　　巨大成功，享譽法國畫壇。

　　　帶著復興中國繪畫的決心，徐悲鴻回到久別的祖國，居上海霞飛坊，參與創辦南國藝術學
　　　院，以培養「能與時代共痛癢，而又有定見實學的藝術運動人才，以爲新時代之先驅。」

1928　居南京丹鳳街，名其居爲「應毋庸議齋」。

　　　任南國藝術學院美術系主任和南京中央大學藝術系教授。開始創作取材《史記》的大幅油
　　　畫〈田橫五百士〉。

　　　暑假，赴福州作油畫〈蔡公時被難圖〉。

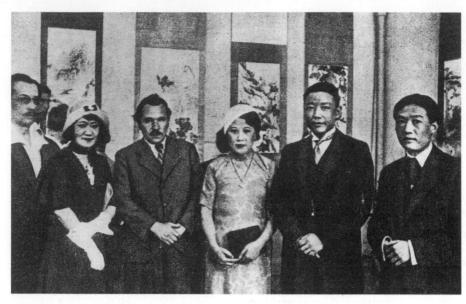

1934 年五月六日莫斯科中國畫展開幕 ，中蘇兩國主持人合影。
左起： 蘇聯畫家協會會長伏爾泰、 徐悲鴻夫人蔣碧微、 蘇聯外交文化交誼會會長阿若舍夫、 吳南如夫人、 中國駐蘇大使館代辦吳南如 、徐悲鴻。

在上海，與任伯年之女任雨華後人吳仲熊過從頗密，吳仲熊將伯年父女遺作未裝裱者數十幅贈與徐悲鴻，爲徐悲鴻生平最快意事之一。

年底，赴北平擔任北平藝術學院院長。

1929　在北平藝術學院努力進行藝術教學的革新，聘齊白石任該院教授，但遭到保守勢力的重重阻撓。作中國畫〈六朝人詩意〉。

在美展彙刊上發表文章，推崇和宣傳現實主義藝術。

應摯友蘇州美專校長、著名油畫家顏文樑邀請，前往講學。

1930　在《良友》雜誌發表〈悲鴻自述〉，以自己的坎坷經歷鼓舞有志青年。

經過兩年的工作，完成油畫力作〈田橫五百士〉。歌頌「富貴不能淫、威武不能屈」的高風亮節。

1931　在法國里昂和比利時布魯塞爾舉行徐悲鴻畫展：完成大幅中國畫〈九方皋〉，以抒寫發掘人才的渴望。

到天津南開大學講學。

訪傑出的民間藝人—天津泥人張和南昌范振華。撰文〈對泥人張感言〉，盛讚其高超的技藝，認爲他們均可與世界著名的藝術大師相提並論。

1932　由南京丹鳳街遷入傅厚崗六號，取名《危巢》，以經石峪字集聯「獨持偏見，一意孤行」懸於畫室。

作〈雄雞一聲天下白〉、〈沉吟〉。

與顏文樑舉行聯合畫展。

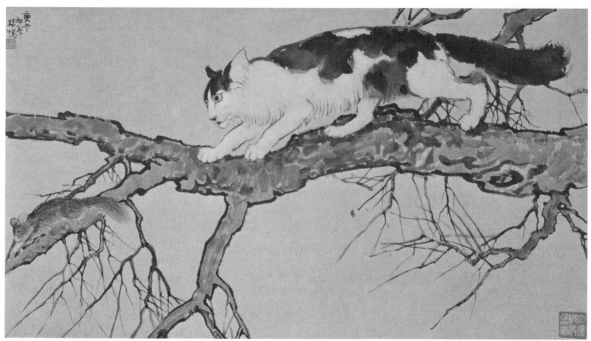

徐悲鴻　貓

編《畫範》，以中外美術佳作供教學參考借鑑。並撰寫《新七法》：（一）位置得宜，（二）比例準確，（三）黑白分明，（四）動作或姿態天然，（五）輕重和諧，（六）性格畢現，（七）傳神阿睹。

1933　完成取材《書經》的大幅油畫〈徯我后〉，表現被壓迫人民渴求得到解救的迫切心情。

為提高中國繪畫的國際地位，作赴歐宣傳中國藝術的籌備工作。

五月至六月，在法國國立外國美術館舉辦中國繪畫展。徐悲鴻以〈九方皋〉、〈古都四憶〉、〈顳顬〉、〈枇杷〉、〈雄雞〉、〈湖畔〉、〈鴨〉、〈六朝人詩意〉、〈水牛〉、〈廬山五老峰〉、〈馬〉、〈獅〉、〈群鵝〉、〈南京一多〉、〈貓〉共十五幅作品參展。〈古都四憶〉一畫尤其受到法國報紙的讚美。其柏樹被稱為堪與巴比松畫派大師盧梭的橡樹相媲美。法國文豪保爾·瓦洛里專門撰文介紹畫展，名畫家沙巴、倍難爾、德尼、朗杜斯基均參加畫展組織委員會，各界著名人士三千人出席了開幕式。應觀眾要求，展覽延長十五天，目錄印至三版。法國政府從畫展中選購十二幅，於巴黎國立外國美術館成立中國繪畫展室，成為中國繪畫在歐洲影響最大之事。畫展期間，徐悲鴻為倍難爾作了速寫像。

隨後，徐悲鴻赴比利時布魯塞爾舉行個人畫展，並遊荷蘭海牙、阿姆斯特丹，訪倫勃朗故居。

赴義大利米蘭舉行中國繪畫展覽，紀錄片在全義放映，被稱作馬可·波羅之後最重要的義中文化交流。

1934　應德國柏林美術會邀請，到柏林和法蘭克福舉行徐悲鴻畫展，獲巨大成功。五十多家報紙雜誌發表了讚譽文章。

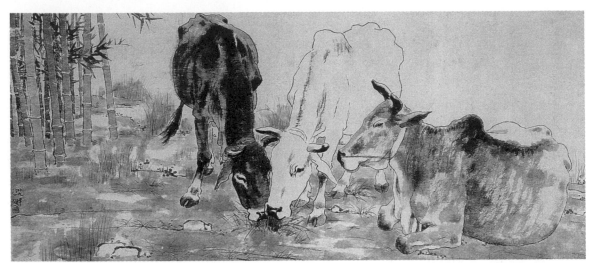

徐悲鴻　三牛圖　水墨　1940

經希臘赴蘇聯。途中，遊雅典巴底隆神廟遺跡，爲平生快事。

五月至七月，在莫斯科和列寧格勒舉行中國近代畫展，盛況空前。成爲「在蘇聯舉行的最成功的外國展覽」。徐悲鴻的〈六朝人詩意〉大受觀眾喜愛。與蘇聯著名藝術家交換了作品。回國，作〈新生命活躍起來〉、〈顢頇〉。

1935　帶學生去黃山寫生，作油畫〈彩霞〉、〈黃山〉。

赴廣西，作國畫〈灕江野渡〉、〈魚鷹〉、〈墨豬〉、〈檳榔樹〉、〈虎與兔〉。

促成在南京和上海的蘇聯版畫展，並爲展覽撰寫序言。

1936　離南京，再赴廣西。居桂林、陽朔，放舟於灕江之上。作具有強烈時代感情的〈逆風〉，以及嚮往和平寧靜生活的〈雪景〉、〈牧童和牛〉、〈村歌〉。

1937　在香港、廣洲、長沙舉行徐悲鴻畫展。

從香港一位德籍夫人手中購回中國人物畫瑰寶〈八十七神仙卷〉。

在桂林創作了大寫意山水〈灕江春雨〉和嚮往光明的中國畫〈風雨雞鳴〉。

隨中央大學遷重慶，作表現人民疾苦的〈巴人汲水〉、〈貧婦〉。

1938　暑期，主持廣西全省中學美術教師講習班。

作〈牛浴〉、〈光巖〉、〈負傷之獅〉、〈象鼻山〉。

1939　赴新加坡舉行徐悲鴻畫展，將賣畫收入全部捐獻祖國災民。以著名街頭劇爲題材，作油畫〈放下你的鞭子〉。

1940　在印度國際大學和加爾各答舉行徐悲鴻畫展。泰戈爾盛讚其作品旨趣高奧的形象及有韻律的線條和色彩，獨具民族風格。

徐悲鴻書贈馬萬里　1938

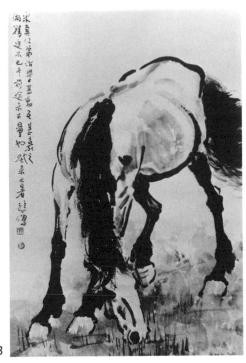

徐悲鴻　馬　1943

為泰戈爾作油畫、素描、速寫像十餘幅，並創作著名中國畫〈泰戈爾像〉和〈群馬〉。由泰戈爾介紹，為聖雄甘地作速寫肖像。

有大量傑出的速寫作品：〈河畔〉、〈野食餘興〉、〈課餘〉、〈妝〉、〈大吉嶺〉、〈喜馬拉雅山之林〉等。

居喜馬拉雅山大吉嶺，用油畫、水墨盡情描繪雄偉壯觀的群山。

在大吉嶺完成氣勢磅礴的中國畫巨作〈愚公移山〉，在民族生死存亡的時刻，以愚公堅韌不拔的精神鼓舞人民。

離印前，為《泰戈爾畫集》選畫。

1941　作巨幅奔馬，寄託對祖國奮起的渴望。

在檳榔嶼、怡保、吉隆坡舉行畫展，收入仍全部捐獻祖國難民。

1942　從雲南回國，在昆明舉行畫展，全部收入捐獻勞軍。

返重慶中央大學任教。居沙坪壩，開始籌備中國美術學院。

作國畫〈雞足山〉、油畫〈雞足山廟宇〉、〈靈鷲〉、〈六駿圖〉。

在〈全國木刻展〉一文中，熱烈讚揚一批木刻家。

1943　居重慶磐溪中國美術學院。暑假，帶學生赴青城山，在天師洞道觀作〈紫氣東來〉、〈孔子講學〉、以九歌為題的〈山鬼〉、〈國殤〉，以及〈杜甫詩意〉。肖像畫傑作有〈廖靜文像〉、〈李印泉像〉，風景畫有〈銀杏樹〉、〈青城山〉。中國畫有〈群師〉、〈雙飲馬〉、〈梅花〉、〈鷹揚〉。

1944　有傑作〈天寒翠袖薄〉、〈日暮低修竹〉、〈月色〉、〈飛鷹〉問世。

1952 年秋徐悲鴻、廖靜文與友人攝於北海公園

夏末，患嚴重的高血壓和慢性腎炎，住醫院半年。

1945 病漸癒，身體虛弱，但仍爲中央大學藝術系的學生上課。

1946 從重慶經南京、上海到達北平，就任北平藝專校長。聘請了一批有影響、有能力的藝術家
到校任教，建立了完整的教學體系，並擔任北平美術作家協會名譽會長，推動現實主義藝
術運動。

1947 迎擊腐朽、保守勢力，爲闡明藝術主張而向各報記者發表題爲〈新國畫建立之步驟〉的書
面談話。提倡直接師法造化，描寫人民生活。在教學中規定各科學生都學習兩年極嚴格的
素描，然後學十種動物、十種花卉、十種翎毛、十種樹木與界畫，以達到對人物、風景、
動物及建築不感束手，離開學校後能自覓途徑發展。秋，遷於東受祿街十六號，名之爲「靜
廬」及「蜀葵花屋」。在上海舉行徐悲鴻畫展。

1948 撰寫《中國美術的回顧與前瞻》書稿。

1949 出席在布拉格舉行的第一屆保衛世界和平大會。

被任命爲中央美術學院院長，當選爲中國美術工作者協會主席。

爲許多學者和文學藝術家作了素描肖像，如田漢、丁玲、洪深、張奚若、鄭振鐸、翦伯贊、
鄧初民、馬寅初、蕭三、戈寶權等。

1950 作油畫〈邰喜德像〉等。

完成〈魯迅與瞿秋白〉的素描稿。

發表讚揚民間藝術家的文章〈剪紙藝術家陳志農先生〉。爲《任伯年畫集》撰寫〈任伯年
評傳〉。

1952 年春徐悲鴻攝於東受祿街故居　宋步雲攝

1951　赴山東導沭整沂水利工程工地體驗生活，收集素材。作〈工程師張纘像〉、〈農民任繼東像〉、〈勞動模範呂芳彬像〉。準備創作〈當代愚公〉，不幸在構圖時患腦溢血。

1952　臥病在床，但一直關心國內外的藝術活動和中央美術學院的教學工作，並計畫編寫《愛國主義教育掛圖》，擬將歷代重要藝術珍品集中編印。

1953　漸能起床活動，便到美院爲畢業班學生講課和指導教帥油畫和素描進修班。

九月二十三日，擔任全國文藝工作者代表大會執行主席，腦溢血症復發，於九月二十六日二時五十二分逝世，享年五十八歲。

應美院師生的要求，徐悲鴻的遺體在中央美術學院大禮堂停放，讓來自全國各地的文藝界代表和各界人士一千人進行悼念，然後，由他們護送安葬在八寶山公墓。

十二月，中國美術家協會，中央美術學院聯合舉行徐悲鴻紀念會和徐悲鴻遺作展覽。展出油畫、國畫、素描、粉彩畫共二百二十六件。觀眾爲失去這樣偉大的畫家而感到痛惜。徐悲鴻的作品融合了古今中外的技法，油畫和素描都有民族色彩，是他生活年代的一位傑出的藝術大師。家屬根據徐悲鴻的遺願，把他的作品一千二百多件，他一生節資收藏的唐、宋、元、明、清及近代作家的作品一千二百多件，圖書、圖片、碑帖等一萬多件，全部貢獻給國家。次年，徐悲鴻故居被闢爲徐悲鴻紀念館，展出有關他的生平和藝術活動的資料以及各個時期的代表作品。

1983　建於北京新街口北大街 53 號的徐悲鴻紀念館新館落成，並長期開放，受到觀眾的熱烈歡迎和讚賞。

國家圖書館出版品預行編目資料

> 徐悲鴻繪畫全集：＝ The art of Xu Beihong
> series／藝術家雜誌社策劃 --初版，--台北市
> ：藝術家／2001〔民90〕
> 　　冊；　　公分
> 含索引
> ISBN 957-8273-71-1（一套：平裝）.-- ISBN
> 957-8273-67-3（第一卷：平裝）.-- ISBN
> 957-8273-68-1（第二卷：平裝）.-- ISBN
> 957-8273-69-X（第三卷：平裝）
>
> 1.徐悲鴻-傳記 2.繪畫-作品集
> 947.5　　　　　　　　　　　89010189

徐悲鴻繪畫全集

〈第一卷〉藝術・生平・論述

The Art of Xu Beihong Series

藝術家雜誌社／策劃
圖版提供授權／徐悲鴻紀念館、徐伯陽

發行人　何政廣
主　編　王庭玫
編　輯　江淑玲・黃舒屏
美　編　李宜芳・柯美麗

出版者　藝術家出版社
　　　　台北市重慶南路一段 147 號 6 樓
　　　　TEL：（02）23719692~3
　　　　FAX：（02）23317096
　　　　郵撥：0104479-8 號　藝術家雜誌社帳戶

總 經 銷　時報文化出版企業股份有限公司
　　　　　桃園縣龜山鄉萬壽路二段351號
　　　　　TEL：（02）2306-6842
　　　　　FAX：（02）23623394
　　　　　郵撥：0017620-0 號帳戶
分　　社　台南市西門路一段 223 巷 10 弄 26 號
　　　　　TEL：（06）2617268
　　　　　FAX：（06）2637698
　　　　　台中縣潭子鄉大豐路三段 186 巷 6 弄 35 號
　　　　　TEL：（04）5340234
　　　　　FAX：（04）5331186

製　版　新豪華彩色製版印刷有限公司
印　刷　欣　佑彩色製版印刷有限公司
初　版　2001 年 3 月
定　價　本卷台幣 300 元（全套三卷 1600 元）

ISBN　　957-8273-67-3
法律顧問　蕭雄淋